KB126577

국립중앙도서관 출판예정도서목록(CIP)

이피 / 지은이: 이피. -- 고양 : 헥사곤, 2016
 p. ; cm. -- (한국현대미술선 =Korean contemporary
art book ; 032)

ISBN 978-89-98145-59-0 04650 : ₩18000
ISBN 978-89-966429-7-8 (세트) 04650

한국 현대 미술[韓國現代美術]
회화(그림)[繪畵]

653.11-KDC6
759.9519-DDC23 CIP2016010312

이 피

Lee, Fi-Jae

HEXAGON

한국현대미술선 032
이 피

2016년 5월 1일 초판 1쇄 발행

지은이 이 피
펴낸이 조기수
기 획 한국현대미술선 기획위원회
펴낸곳 출판회사 헥사곤 Hexagon Publishing Co.
등 록 제 396-251002010000007호 (등록일: 2010. 7. 13)
주 소 경기도 고양시 일산동구 숲속마을1로 55, 210-1001호
전 화 010-3245-0008
팩 스 0303-3444-0089
이메일 coffee888@hanmail.net

ISBN 978-89-98145-59-0
ISBN 978-89-966429-7-8 (세트)

이 피

Lee, Fi-Jae

032

HEXAGON
Korean Contemporary Art Book
한국현대미술선 032

천사의 내부
The Inside of the Angel

능동적 수동태의 미스테리:
이피 작가의 "천사의 내부"에 대한 단상

전하영 / 영화감독, 문화연구자

화가는 자기 몸을 세계에 빌려주며, 이로써 세계를 회화로 바꾼다. 이와 같은 성性변
화를 이해하기 위해서는 작용하는 몸, 곧 현실의 몸을 다시 찾아내야 한다. 공간 한
조각, 기능 한 묶음으로서의 몸이 아닌, 시지각과 움직임이 뒤얽힌 몸 말이다.
- 〈눈과 마음〉, 모리스 메를로-퐁티

한 사람의 삶의 여정은 자신과 닮은 하나의 커다란 원을 그리는 것과도 같다. 한 사람의 예
술가의 작품세계도 마찬가지로 그 스스로를 닮은 듯한 하나의 커다란 원을 그리는 것에 비유
할 수 있다고 생각한다. 그 원은 개별 사람에 따라서 모양도 다르고 크기도 다르다. 작은 원은
쉽게 그 형태가 잡히기 때문에 한 눈에 알아볼 수 있는 기쁨이 있고, 커다란 원은 한번에 파악
되지 않지만 또 다른 즐거움을 준다. 이피의 작업을 처음 보았을 때, 우선 유행(?)을 신경 쓰
지 않는 듯한 낯선 정서로부터 놀라움과 함께 궁금증이 일었다. 또한 쉽게 언어화되어 잡히지
않는 그의 작품이 뿜어내는 독특한 기운으로부터 얼마 간의 당혹감을 느꼈던 것이 사실이다.

이피에게 있어서 작업행위는 하나의 커다란 질문에 대한 답을 구도하고자 하는 실존의 길
이다. 탄생이라는 하나의 유기체로서 맞이한 트라우마적인 빅뱅. 그리고 발생 이후에 인간
이라는 그릇 안에 생명을 얻고, 몸을 부여 받고, 그로 인한 총체적이고도 구체적인 신체적 경
험을 통해 세계를 인식하는 그러한 어마어마하고도 일상적인 사건들, 즉 생生을 어떻게 스스
로의 온전한 감각으로 이해할 것인가를 탐구하고 있다. 기존의 언어와 사유의 틀에 비추어
보는 것이 아니라, 최초의 경험으로서, 세계에 직접적으로 접촉하고 있는 나-존재-생명에 대
한 근원에 대해 초점을 맞추고 있다. 어쩌면 그것은 이피의 첫 번째 개인전 〈눈, 코, 입을 찾

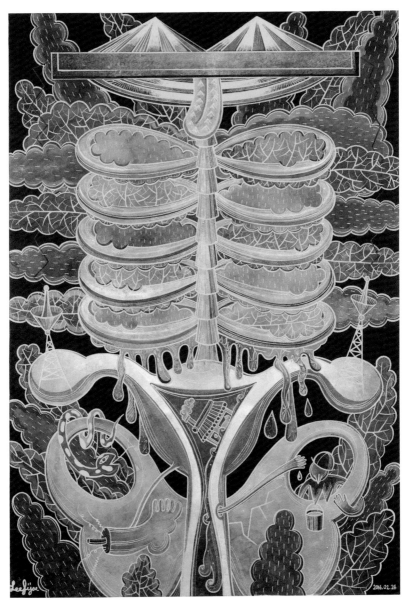

천사의 내부 한지에 먹, 금분, 수채 63.5×96cm 2016

아 떠난 사람〉부터 계속 되어온 오래된 질문일지도 모른다. 열 번 째 개인전 〈천사의 내부〉에서 선보일 이피의 최근 작업들은 좀 더 명쾌하고 능숙하게 그의 오래되고 커다란 질문에 근본적으로 다가가고 있는 듯하다.

〈천사의 내부〉는 2014년의 개인전 〈내 얼굴의 전세계〉와 쌍을 이룬다고 할 수 있다. 대표작인 '내 얼굴의 전세계'와 '내 몸의 전세계'가 핑크색으로 표현된 살-피부 표면의 감각에 대해서 다루고 있다고 한다면, '내 여자의 창고를 열다'에서는 그의 작품에서 자주 등장하는 복수의 수족을 가진 생명체가 검붉은 색으로 표현된 살의 이면-몸의 내부가 반으로 갈려 피를 흘리듯이 활짝 열어젖혀졌다. 전체와 부분이 서로를 둘러싸는 순환적인 작품의 구조는 안과 밖의 대조를 통해 더욱 흥미로워진다. 이번 전시의 주요 작품에 속하는 '산소', '질소' 페인팅은 마치 예고편처럼 전시 〈내 얼굴의 전세계〉의 도록 표지와 뒷면 그림으로 사용되기도 하였는데, 그 때 쓰인 것은 페인팅이 아니라 2013년에 17x26cm 사이즈로 그려진 흑백 드로잉을 바탕으로 한 것이다. 도록 커버에서 두 개의 드로잉은 이피가 불화를 배우기 시작하면서 주로 사용하고 있는 금빛으로 채색되어 있다. 이피의 드로잉과 페인팅은 하나이지만 동시에 하나가 아니다. 그 자체로도 안과 밖의 구조를 가진다. 하나의 페인팅은 그 쌍이 되는 드로잉을 갖는다. 아니, 어쩌면 그 반대로 하나의 드로잉은 또 하나의 페인팅을 낳는다고 해야 할까. 전시명과 동명인 신작 '천사의 내부'는 2016년 2월 24일에 완성된 것으로 표기되지만, 그 원본이라 할 수 있는 드로잉은 2014년 1월 4일에 그려졌다. '달콤한 망각의 수영장' 역시 2016년 작이지만 2013년 9월 2일의 드로잉이다. 함께 소개되는 '헤르마프로디테의 식탁'은 2013년 11월 25일에, '감자인류'는 2013년 9월 6일에, 'The Eternal Kitchen Violence'는 2013년 11월 8일에 드로잉으로 처음 그려졌다. 페인팅에는 제목이 있고, 드로잉에는 날짜가 존재한다. 드로잉과 페인팅은 하나이면서 둘인 삶을 살고 있다.

뛰어난 예술가들은 작업과정에서 만나는 우연을 놓치지 않는다. 어떻게 보면 그 우연이야말로 작품에 생기를 주는 현재의 시간을 입력하는 키워드다. 사람이 생각해 내는 것에는 한

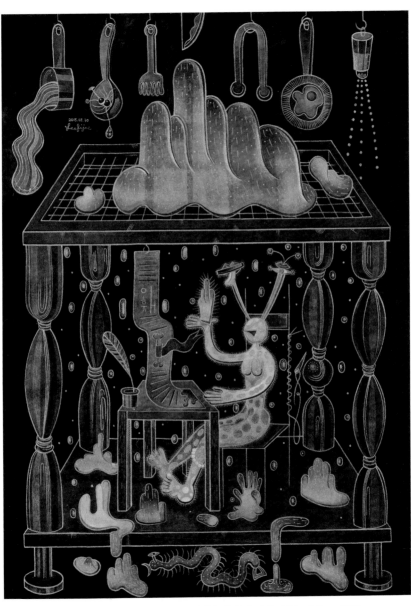

The Enternal Kitchen Violence 한지에 먹, 금분, 수채 96.6×135cm 2015

계가 있어서 대부분은 어디서 보았거나, 들었거나, 읽었거나 하는 어떠한 틀 속에서 생성되는데 그러한 상투성에서 작품을 해방시키는 것은 우연의 마법이다. 흩어져있는 우연 속에서 필연과의 인연을 찾아내는 날카로운 눈을 가진 자가 좋은 작업을 이끌어낸다. 좀 더 친근한 예를 들자면, 많이 알려져 있다시피 홍상수 감독은 영화를 촬영하기 전에 미리 시나리오를 준비하지 않고, 촬영 당일 현장에서 새벽에 시나리오를 쓴다. 당연히 시나리오를 바탕으로 하는 일련의 준비는 불가능하다. 보통의 영화에서는 상상도 할 수 없는 어마무시한 작업 방식이다. 적어도 몇 십 명의 스탭과 배우들을 무엇을 찍을지도 모르는 상태에서 집합시켜놓고, 촬영 당일 아침에 시나리오를 쓰는 것이다. 하지만 그러한 상황에서 나오는 긴장감과 현장성에서 홍상수 감독만의 독창적인 영화세계가 만들어진다. 본인의 한계를 끌어올리기 위해 일부러 위기상황을 만드는 셈이다. 이피 작가의 작업방식에서도 그와 비슷한 인상을 받았다. 아마 매체가 다를 뿐 원리는 같다는 생각이다. 이피는 그의 작가노트에서 말하다시피 "일기를 쓰듯" 드로잉을 그린다고 한다. 매일매일 떠오르는 이미지와 인상들로 17x26cm 크기의 노트에 드로잉을 그린다. 그러한 작업은 오랫동안 고민되어 고안되거나 특정한 사유를 나타내기 위해 그려지는 것이 아니다. 매우 순간적이고 즉흥적인 우연의 작용을 적극적으로 껴안는 작업 방식이다. 그렇게 그려진 드로잉은 이후에 작가의 선택에 의해 정교한 대형 페인팅으로 다시 그려진다. 그러한 변용에서 놀라운 것은 대형 페인팅의 밑그림이 드로잉에서 크게 변하지 않는다는 점이다. 사소한 디테일 외에 거의 그대로 유지된다. 대부분의 작가들이 드로잉을 작업의 아이디어를 기록하거나 연습하는 차원에서 사용한다는 점을 고려해볼 때 이러한 의외의 결정이야말로 작업의 핵심일지도 모른다. 이피에게 드로잉은 작가가 맞이하는 일상이라는 우연성 속에서 건져내는 고유의 순간으로서 의미를 갖는다. 일련의 순간들은 사건들로 축적되어 작업의 뼈대가 된다.

이피의 페인팅은 몸을 부여 받기 이전에 선으로 된 형태로 존재하였다. 그리고 그것은 대개 하루가 끝날 무렵, 혹은 시작할 무렵의 찰나적인 인상과 감각에서 태어난 것이다. 꼼꼼한 디테일과 화려한 색으로 인하여 장식적이라는 오해를 할 수도 있지만, 이피의 작업방식을 살펴

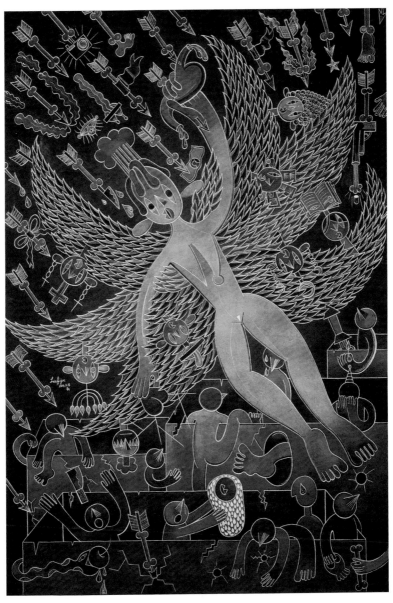

왜 비가 와도 천사의 날개는 젖지 않을까? 한지에 먹, 금분, 수채 200×150cm 2014

보았을 때, 그가 찾고자 하는 것이 껍데기뿐인 강렬함이 아니라, 알려지지 않은, 보이지 않는 깊이를 통해서 우리를 어떠한 깨달음으로 이끌게 하는 순간의 힘에서 비롯됨을 알게 된다. 이번 전시 〈천사의 내부〉를 준비하며 쓴 작가노트에서 언급되는 "천사", "사이", "조사"와 같은 중간지대를 지칭하는 단어들은 바로 이러한 "머물다 사라"지는 순간의 진실을 말하고자 함이 아닐까. 많은 것들이 외부에 기대어 이름 붙여지고 기존의 틀 속에 갇혀버리는 가운데, 그 사이를 뚫고 자체로 존재하는 생명에 대한 감각, 그 본질적인 미스터리에 대해서 말이다. 이피 작가는 한 인터뷰에서 그의 작품들을 "일상에서 늘 부딪히는 것들이 머릿속에서 하나의 개념이 되기 이전에 이미지로 만들고 싶다"고 말하고 있다. 언어와 선입견으로 개념화되는 감각들을 온전히 그것으로, 초기의 경험으로 복원하고자 하는 욕망이 작품 전반에 팽팽하게 긴장된 균형 속에서 자리잡고 있다. 작가라는 초인적인 시선이 세계를 굽어보는 것이 아니라, 세계가 작가를 통과하여 스스로 말하도록 하는 방식이 이피가 선택한 길이다. 그렇기 때문에 작가 스스로도 자신의 작품을 제단화에 비유하며, "나는 천사가 작업하는 내 몸을 봉헌한다. 그 천사의 순간을 해부한다"고 말하고 있다. 이피에게 있어서 "나"는 개인적인 자아에 국한되는 것이 아니라 '들숨 날숨'이 오가는 하나의 통로라고 봐도 무방하다. 그러니까 비유하자면, 이피는 이미지를 찍는 카메라맨보다는 빛이 통과하는 렌즈가 되고자 한다.

앞에서도 언급했듯이 이피의 설치 작품에서도 드로잉-페인팅처럼 작품들 간의 관계맺음은 중요하게 작동한다. 한 작품이 다른 작품(들)을 품고 있거나 전체를 이루는 부분이 개별 작품이 될 수 있는 등, 서로가 서로를 감싸 안고 있다. 작품들 간의 복합적인 관계는 반복되고 선택되는 과정 가운데 일종의 깊이를 획득한다. 이피의 작업에서 기형의 생명체가 나타나는 것은 그렇게 봤을 때 놀라운 일이 아니다. 오히려 그것을 일러 '상상력의 산물'이라고 말하는 것은 또 다른 상투적인 오해라고 할 수 있을 것이다. 이피 작가의 속내를 알 수는 없지만, 어쩌면 그에게는 괴생물의 형상이 그보다 자연스러운 상태는 없는 것으로 형상화된 "만다라"인 것이다. 작품과 작품 사이에는 시간성이라는 또 다른 차원의 깊이가 개입한다. 작품의 근간이 되는 드로잉은 매일 생산되는 것이기 때문에 그 시간은 이피가 살아있는 한 영원의 시간

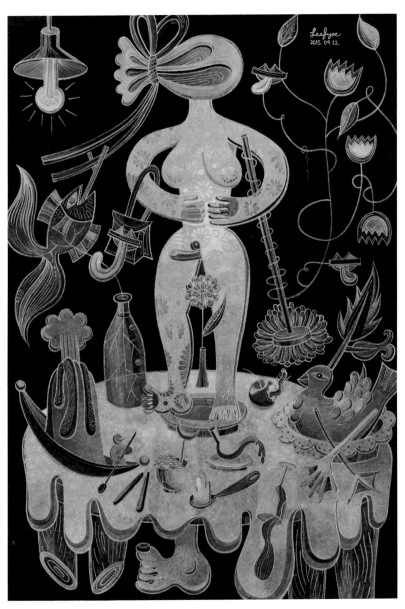

헤르마프로디테의 식탁 한지에 먹, 금분, 수채 63.5×96cm 2015

이다. 감각을 연결하는 뉴런들이 서로 긴밀한 관련을 가지듯이 이피의 작품들은 각각이 아닌 전체로서 작동한다. 마치 생명을 나눠 가진 하나의 유기체처럼.

이피의 작업은 있는 것을 끌어다 만든다기 보다는 없는 것을 없는 것으로 말하는 과정이다. 그가 선택한 방식은 쉽지 않은 길이다. 왜냐하면 그 언어는 최초의 언어이기 때문이다. 타인이 이해하기까지는 매우 오랜 시간이 걸릴 수 있다. 어쩌면 이해의 문턱을 넘기 전까지 그것은 아무 말도 아닌 말로 머물러 있을 수도 있을 것이다. 언젠가는 이피의 작업을 아주 큰 대형 전시장에서 초기부터 현재까지, 혹은 미래의 어느 시점까지 총 망라해서 보고 싶다. 그랬을 때 비로소 이피의 작업의 뿌리와 변화와 크기를 가늠해볼 수 있지 않을까. 현대미술에는 일정한 간격을 두고 개인전이라는 규모와 형식으로 작업을 보여주는 것이 일반화되어 있지만, 어쩌면 이피의 작업의 사이클 자체가 개인전을 넘어서는 크기를 가진 아주 커다란 원의 모양일지도 모른다는 추측을 해본다.

보이지 않는 것들에 의하여 문명 자체가 위협받고 있는 현대사회에서 앞으로 그가 세계를 이해하는 데에서 나아가 어떻게 세계를 변화시킬지 앞으로의 여정이 매우 궁금하다. 현실의 무게를 감당할 수 있는 만큼 작품의 힘도 세어지리라 생각한다.

해와 달분의 일 Digital C-Print 138×208cm 2016

산소 한지에 먹, 금분, 수채 200×150cm 2015

질소 한지에 먹, 금분, 수채 200×150cm 2015

달콤한 망각의 수영장 한지에 먹, 금분, 수채 96.6×135cm 2015

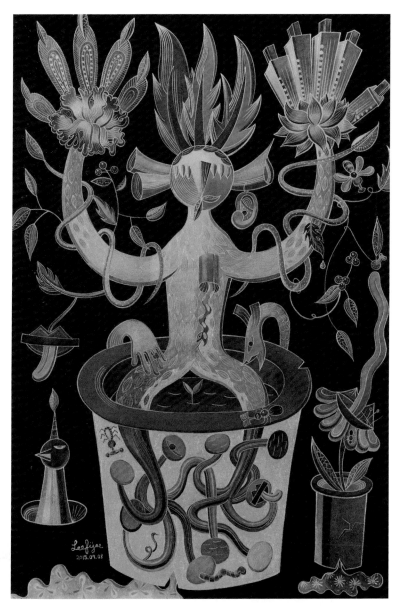

감자 인류 한지에 먹, 금분, 수채 63.5×96cm 2015

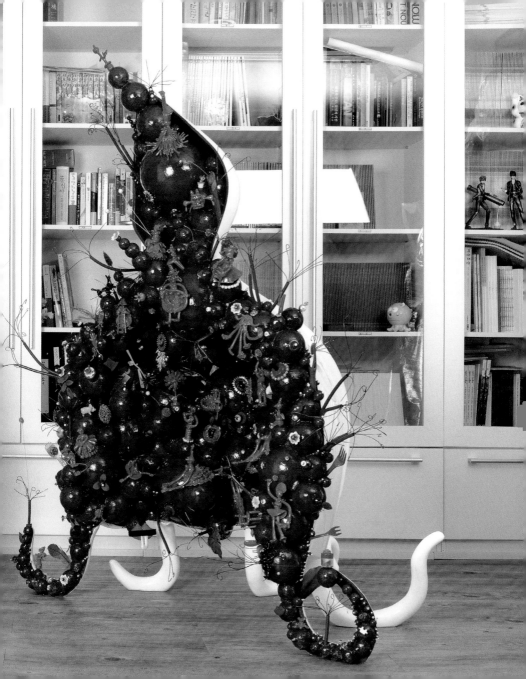

내 여자의 창고를 열다(부분) 혼합재료 120×80×155cm 2016

내 여자의 창고를 열다(부분) 혼합재료 120×80×155cm 2016

내 얼굴의 전세계
The Whole World on My Face

내 얼굴의 전세계

이 피

작품 행위를 하는 '나'는 내 작품 속에 얼마만큼, 어떤 모습으로 구현되어 있는가. 나의 눈은 오직 밖을 향해서만 열려 있고, 나의 작품은 나와 별개로 존재하고 있는가. 작가 자신은 작품으로 어떻게 구현되어 있는가. 작품과 작가의 거리는 어느 정도인가. 그렇다면 감상자는 작품을 보면서 어느 정도 작가를 유추할 수 있는가. 작가의 컨셉을 작가라고 본다면 감상자는 작가의 무엇을 보는 것인가. '사유'와 '기능'만을 보는 것인가. 본다'라는 행위로 교감될 수 있는 부분은 어느 만큼인가. 작품 속에 들어간 작가 자신을 해명하라고 한다면 작가는 무엇을 말할 수 있는가. 단지 작가는 눈을 밖으로만 뜨고 세상의 문제를 질타하는 자인가. 거기서 제 존재의 알리바이를 구하는 자인가. 이런 의문이 이번 작품들의 화두다.

나는 그 해답을 부분과 전체, 부분 속의 전체 속에서 찾고자 하였다. 나의 작품 하나는 내 몸처럼 한 덩어리의 전체이지만, 각 부분을 들여다보면 작은 부분들 각각은 하나의 전체로서의 완결성과 풍성함을 지니고 있다. 내 작품은 하나의 작품이지만, 부분으로서는 몇 백 개의 작품들이다. 이것은 마치 비가시적인 것의 가시화에 이르는 길을 모색하는 회화 본연의 임무를 조각을 통해서 현현하는 것처럼 보일 수도 있다. 나는 보이는 몸으로서의 하나의 전체로서의 장소이지만 내 몸에는 복잡다단한 시간과 사건, 인물, 관계, 사회구조가 새겨져 있다. 나는 그런 장소의 몸을 구축한다. 나는 하나의 몸이지만 내 몸에는 내가 아닌 수천의 몸이 기생한다. 그들은 나의 감정이 되고, 감각이 되고, 사유가 되었다. 나는 내가 되기 이전의 바로 그들을 내 몸이라는 장소에 이입하고 있다. 그들 각자는 나와 똑같은 하나의 장소이며 현재다. 그들은 하나씩의 전체이다.

나는 나라는 얼굴과 몸에 숨어 있는 현상의 본질을 인식하기 위한 '비가시적인 것들의 환원'이라는 부분의 노출을 통해서, 나의 현상인 '그들'을 하나의 조각 안에 혼합, 병렬 조각한다. 그럼으로써 '나'와 '그들' 간의 이중구조, 내 몸이라는 복잡다단한 다층적인 현상을 조각한다.

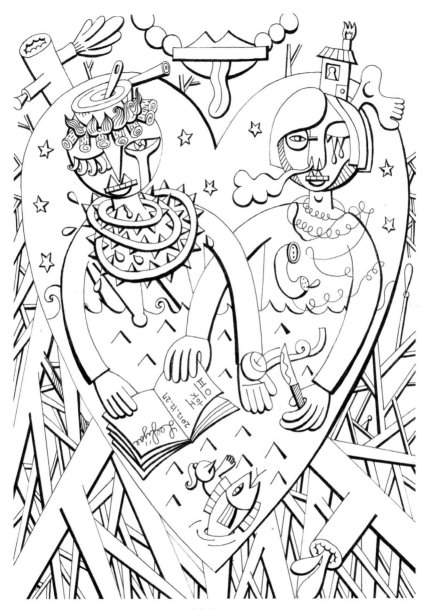

20121227 종이에 펜 21×29.7cm 2012

내가 느끼고, 듣고, 본다는 것은 나의 몸에 타자들을 받아들이는 행위이다. 그들은 나에게 와서 하나의 감각이 되었지만 감각되기 이전이나 이후에도 그들은 나처럼 하나의 독립적인 주체였고, 지금도 개별적 주체이다. 그들은 물질성과 주관성을 갖고 있다. 그러나 그들은 나에게 부딪힘으로써, 나에게 옴으로써, 나에게 와서 느낌, 감정, 사유가 되었다. 김춘수의 시 '꽃'에서 처럼 내가 이름을 불러주기 전에 너는 하나의 몸짓에 불과했지만, 내가 이름을 불러주었을 때 너는 한 송이의 꽃이 되었다. 너는 꽃이 됨으로써 '나'를 느끼게 하고, 궁극적으로 내가 나임을 인식하게 했다. 나는 나에게 와서 하나의 느낌, 사유, 감정이 되기 전의 그들의 물질성과 주관성을 존중하고자 그들을 형상화한다. 그들이 내 조각의 부분의 전체이다. 나는 거리에서, 집에서, 기억 속에서, 빛 속에서 만나고, 다투고, 헤어지고, 사랑한다. 내 몸은 내가 수행한 행위들 속에서 나를 구성한다. 나는 이 객관적인 몸이라는 하나의 오브제를 햇빛 속의 타자들을 통해 주관적인 몸으로 환원할 수 있었다. 내가 주관적인 몸이 되는 것은 나의 행동, 나의 활동이 아니라 타자들의 부딪쳐옴이 결정적인 사건이 되었다. 나는 이 타자들을 내 몸에 접착함으로서 비로소 나의 주관성을 얻었다. 나는 타자에 의해서 나를 감응할 수 있는 몸이 되었다. 다시 말하면 내가 '자기'가 되기 위해서는 내 주변의 대상들 없이는 불가능했다.

몸은 빛을 받은 낮이라는 이 거리의 전시장에서 가시적인 것으로 등장하지만, 밤이 오고 빛이 꺼지면 어둠 속에서 외면되어왔던 비가시적인 영역들이 솟아오른 주관적인 몸으로 변용된다. 몸은 모든 것이 외면적으로 가시화되는 세계 속에서의 나타남이지만 이 세계의 존재방식으로는 결코 볼 수 없었던 '다른' 삶이 솟아오르는 비가시적인 장소가 된다. 나는 내게 살고 있는 그 비가시적인 영역의 가동인 '타자'들과의 만남과 부딪침을 내면화하는 시간을 살아낸다. 그 시간 나의 몸은 내 앞에 놓인 하나의 대상으로서, 비가시적인 것으로 다시 환원되는 작용이 일어난다. 이 환원의 작용 안에서 가시적인 것의 비가시적인 것 되기, 다시 비가시적인 것의 가시적인 것 되기 프로젝트가 가동된다. 이 작용 안에서 포착된 나의 몸의 전세계와 얼굴의 전세계가 펼쳐지는 것이다.

이번 전시에서 나의 작품들은 작가 자신의 시선을 밖에서 안으로 돌린 것이 아니다. 이것은 '나'라는 창작자가 자기감응, 자기감각, 자기감정을 통해서 세상이라는 밖을 어떻게 내면적

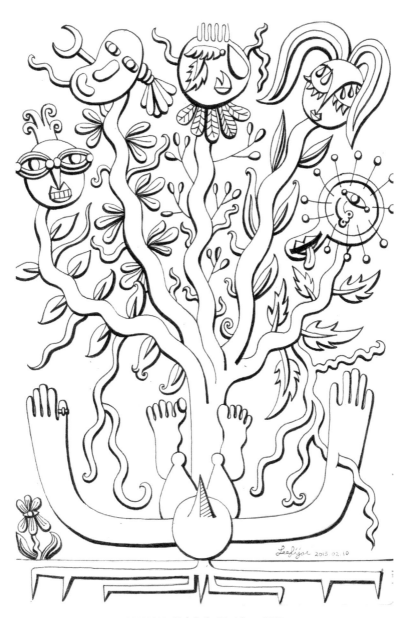

20130210 종이에 펜 17×26cm 2013

으로 현상하는지, 이 내면적인 내 삶의 내용이 되기 이전의 밖의 주관성과 물질성은 어떻게 얼마만큼 독립적인 밖이었는지를 탐구한 작품들이다. 아울러서 끊임없이 타자와 접촉하면서 현재를 생산해 내 기억이 된 나의 타자들도 마찬가지 형상으로 만져졌다. 나는 일기를 쓰듯 나의 밖을 나와 접촉, 충돌시켰고, 다시 그것은 내 손의 주물럭거림이라는 노동 행위를 통해서 현상되었다. 나는 그것이 가장 인체에 가까운 색과 물질성을 갖도록 했다. 이런 작업을 하면서 생물학적인 의미에서의 몸이 아닌 육화가 진행되는 타자의 몸, 물질의 몸, 나의 밖이 나라는 감응자를 만남으로써 어떻게 파토스와 기형이 진행되는 몸을 생성하는지를 들여다보았다. 그리하여 내 작업을 타자를 모시는, 안이 되기 전의 밖을 모시는 내 몸의 현상학이라고 부를 수도 있겠다고 생각한다. 이 전시에서 나의 작업 모두가 작품 전체를 하나의 작품으로 볼 수도 있지만 부분도 하나씩의 작품, 수백 개의 작품으로 나누어 볼 수 있는 작품이 되도록 하였다.

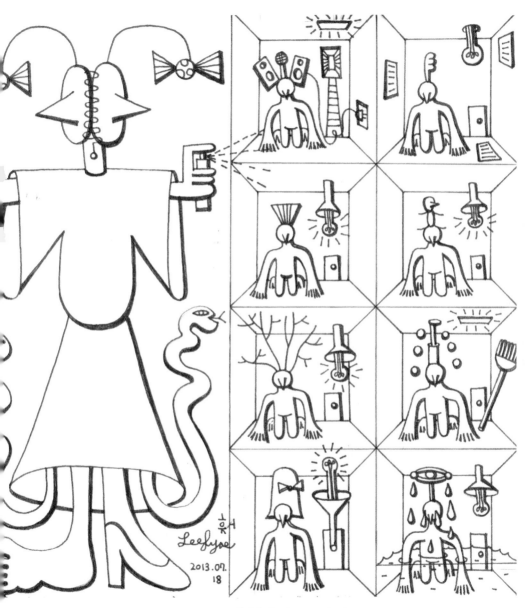

20130718 종이에 펜 26×17cm 2013

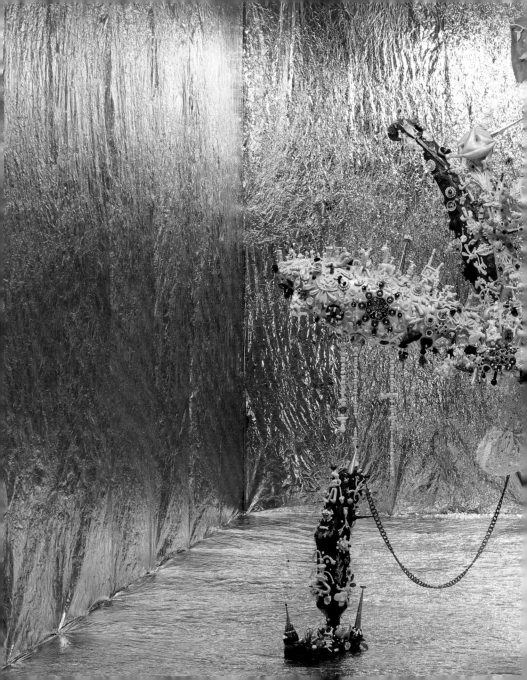

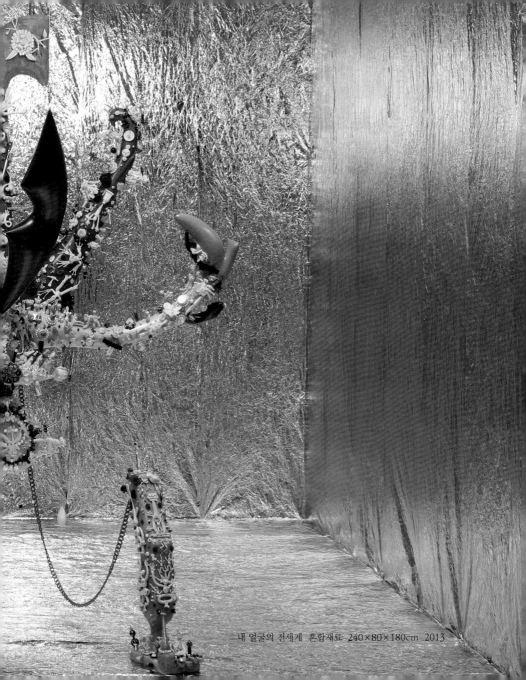

내 얼굴의 전세계 혼합재료 240×80×180cm 2013

〈내 얼굴의 전세계〉의 부분 조각들 2013

〈내 얼굴의 전세계〉의 부분 조각들 2013

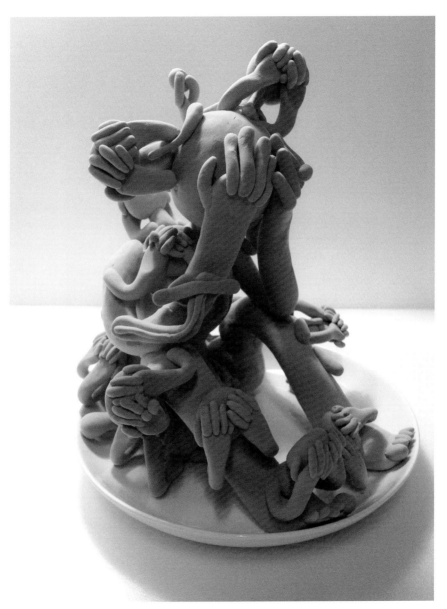

부끄러움 좀 입으세요 칼라클레이 40×40×42cm 2013

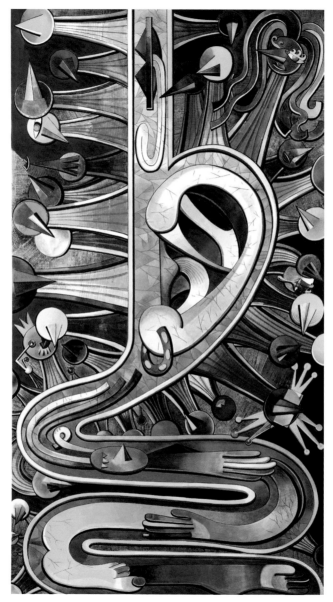

위와 귀 종이에 아크릴, 수채, 파스텔, 이피 영단어장, 이강백 원고 130×200cm 2014

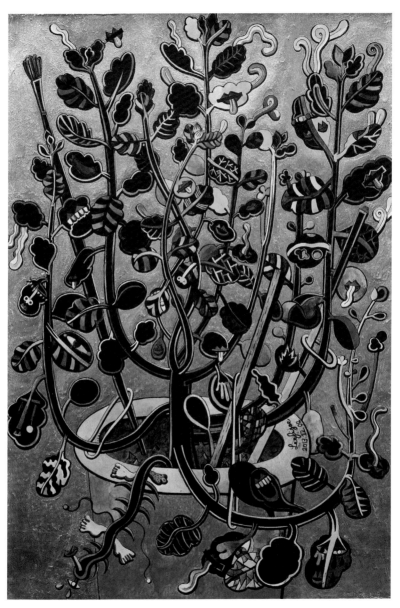

지하실의 식물이 나에게 물었다. 햇빛이 뭔가요? 종이에 먹, 금분, 수채 42×54cm 2014

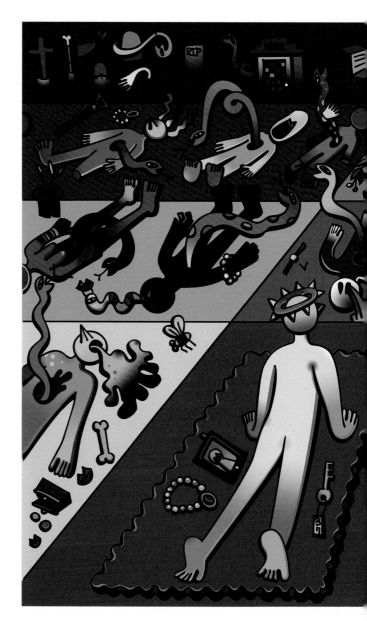

들숨날숨 Digital C-Print
214×138cm 2014

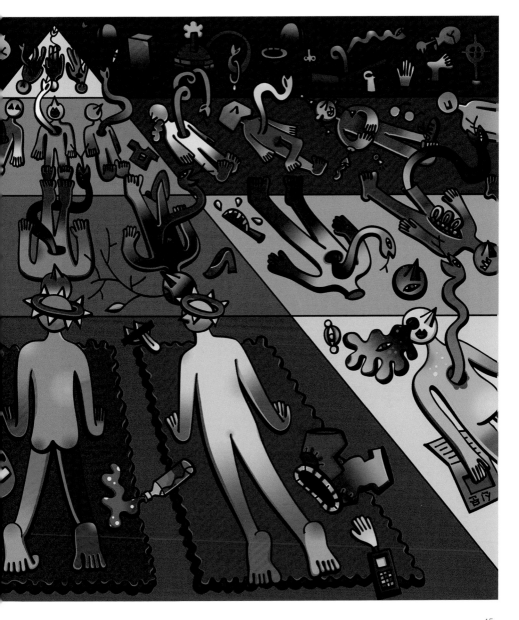

나무가 운전하는 자동차
종이에 먹, 색연필. 수채
54×42cm 2013

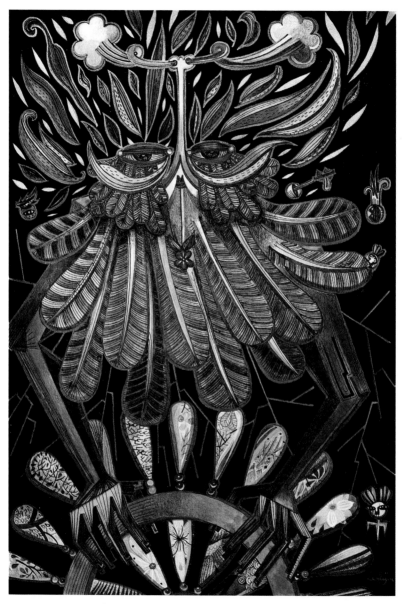

나무 운전수 종이에 먹, 색연필. 수채 42×54cm 2013

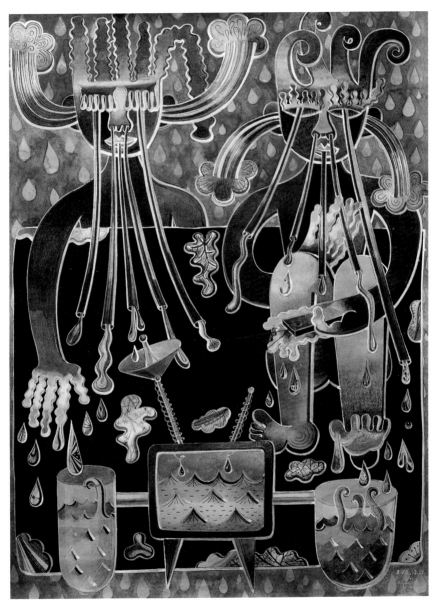

할아버지의 시간으로 상영되는 텔레비전 종이에 먹, 색연필. 수채 54×68cm 2013

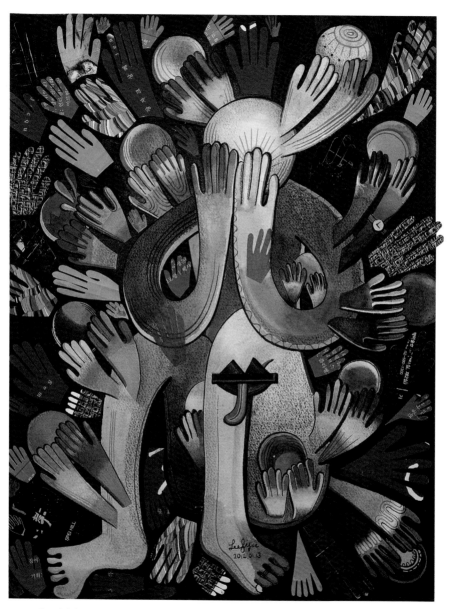

부끄럽거나 슬프면 손으로 얼굴을 가린다 종이에 먹, 색연필, 수채, 잡지 콜라주 42×54cm 2013

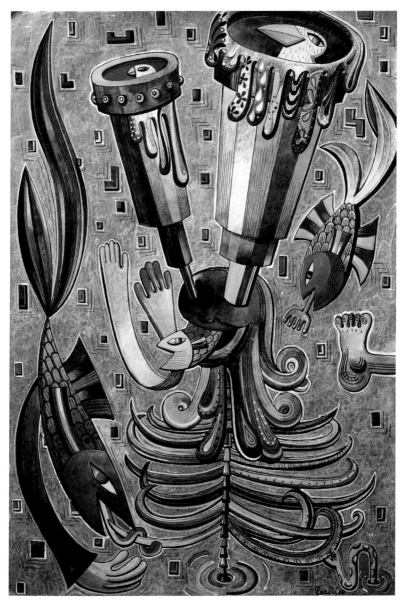

뱀장어가 갈매기를 질투한다면? 종이에 펜, 색연필. 수채 42×54cm 2013

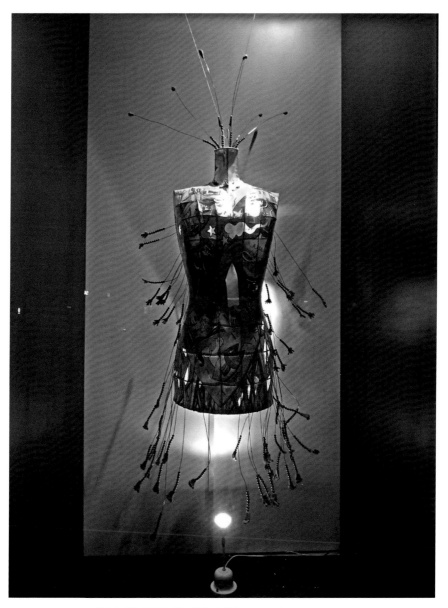

암탉이 뱃속에 알을 낳는 새벽 혼합재료 100×40×170cm 2014

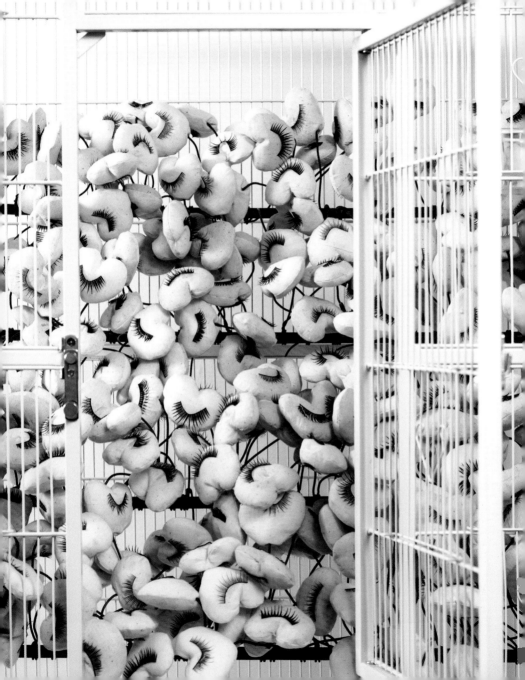

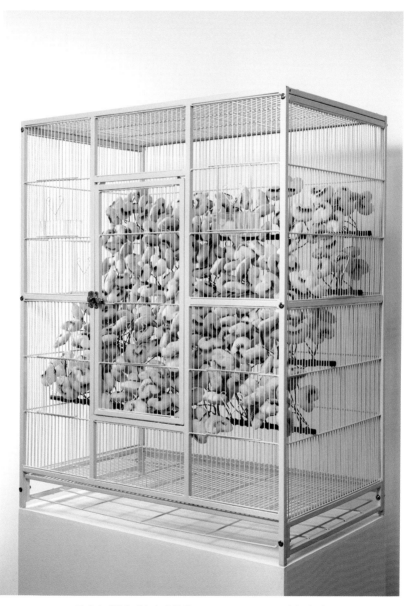

한밤의 여학생 기숙사 혼합재료 83×53×98cm 2014 (◁부분)

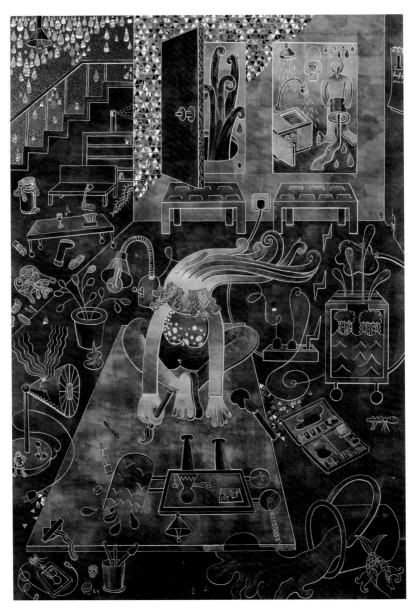

금빛습기 한지에 먹, 금분, 수채 200×150cm 2014

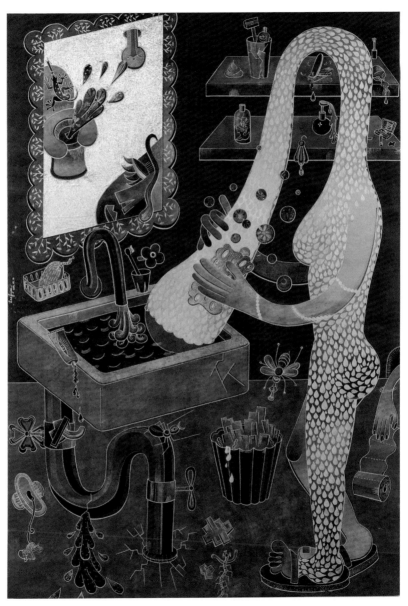

금빛세안 한지에 먹, 금분, 수채 200×150cm 2014

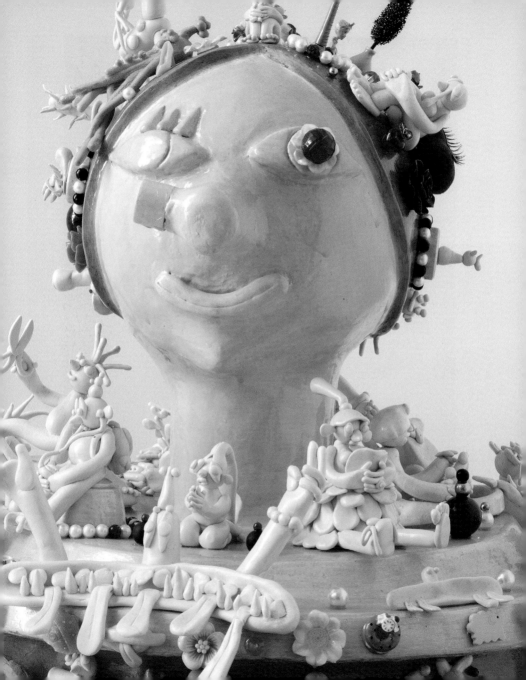

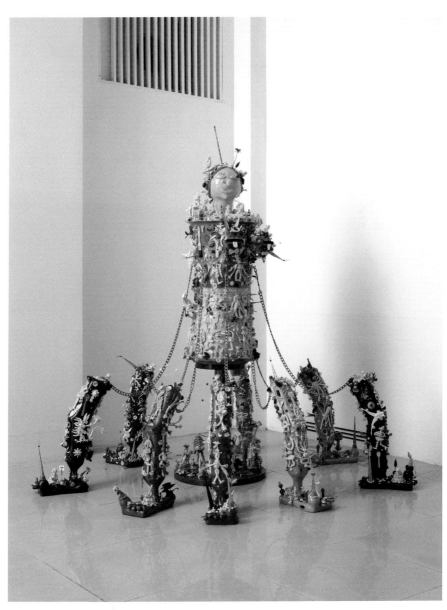

내 몸의 전세계 혼합재료 200×200×200cm 2015 (◁부분)

이피의 진기한 캐비닛
The Cabinet of Fi's Curiosities

이피의 진기한 캐비닛

나는 매일 일기를 쓰듯, 그렸다. 하루 일을 끝내고 잠들려고 하면 잠과 현실 사이 입면기 환각 작용이 살포시 상영되듯이 나에겐 어떤 '변용'의 시간이 도래했다. 자정이 가까워 오는 시각이면 구체적 몸짓과 감각, 언어로 경험한 하루라는 '시간'이 물질성을 입거나 형상화되어 나를 찾아왔다. 나는 시간의 변용체인 어떤 형체를 재빨리 스케치해 두고 잠들었다. 그것은 대개 하루 동안 나를 엄습했던 감정의 내용들인 좌절이나 불안, 분노, 공포의 기록들이라고 부를 수도 있었다. 내 일기가 점점 쌓여 갈수록, 나는 폴 크뤼첸 Paul Crutzen이 말한 대로 우리의 지구가 신생대 제4기 충적세Holocene 이후 자연 환경이 급속도로 파괴되는 인류세Anthopocene를 지났다고 주장한 견해를 나의 '일기적 형상'들로 감각하고 있다고 생각했다. 나의 형상들은 가시적인 것들과 비가시적인 것들 사이에서 생겨난 에이리언들 같았다. 나는 그 형상들에 이름을 붙여 주면서 나 또한 '이피세 LeeFicene"라는 시기를 통과하고 있다고 생각했다.

내 머릿속에서 '나'라는 괴물이 탄생하고 성장한 이후, 나는 지금 내 속에서 '나'가 기하급수적으로 증가하는 나의 캄브리아기를 지나가고 있다. 요즈음의 나는 내가 나를 바라보는 재미, 무수한 나와 나와 나의 사이의 형상들을 관찰하는 재미에 빠져 있다. 나는 나를 억압하고, 공포에 짓눌리게 하고, 분노케 하는 것이 나를 차별하는 시선들, 질시하는 제도들, 나를 사랑하지 않는 사람, 편견에 찬 문화적 토양들 때문이라고 생각해왔다. 그러나 차츰 나는 그 낯선 Unheimlich 것들이 어떤 패러독스를 가지고 있다는 것을 생각하게 되었다. 내가 낯설다고 생각하는 것은 그것 자체가 낯선 것이기 때문이 아니라 내가 낯설다고 느낌으로써 그것을 멀리하고자 하는 것은 아닐까. 아니면 나에게 그런 낯선 것이 본래 있었기 때문에 그것을 오히려 보지 않으려고 하는 것은 아닐까. 나는 그런 것들의 정체를 홀로 앉은 밤에 대면했다. 그것들은 일기 속에서 어떤 곤충이나 동물 혹은 이름 붙일 수 없는 형상들과 비슷했는데 나는 그

20131204 종이에 펜 17×26cm 2013

것을 나와 섞인 나의 외부, 혹은 나와 낯선 타자의 혼합물이라고 여기게 되었다. 무릇 작가는 언어로 명명되지 않는 언어와 언어 사이, 형상과 형상 사이를 비추어 보는 존재, 그 사이에 숨어서 떨고 있는 생명을 끄집어내 보는 존재가 아닌가 라고 생각해왔는데, 가끔 그 존재를 대면하는 듯한 생각이 들었다.

　나는 나에게서 엄청나게 솟아오르고 있다. 감기에 걸려서 기침 홍수에 빠져 잠든 나에게서 곤충들이 쏟아져 나와 지구를 뒤덮는다. 나는 그 중의 한 마리를 들고 바라본다. 그러나 잠시 후 나는 곤충들이 따로 날고 있는 것처럼 보여도 하나의 엄청난 곤충이라는 것을 깨닫는다. 나는 그 곤충을 그림으로써 그 곤충이 내 안에 숨은 언어 이전의 존재라는 것을 깨닫는다. 나는 그 곤충에 색을 입히고 말을 건다. 〈감기 곤충〉이라고 이름 붙인다. 나는 카프카의 그레고르 잠자처럼 한 명의 이방인으로서의 나를 바라본다. 나는 밤 시간에 그것을 길어 올려 아침에 채색하는 일과를 진행한다. 그리고 점점 더 나에게서 낯선 나를 꺼내보거나 나와 이별한 나, 변용된 나를 들여다보는 시간이 길어진다. 마치 어린 시절의 나와 내 인형의 관계처럼 그것이 나와 가까워진다. 구별되지 않는다. 이를테면 이런 식이다.

　핀란드의 온칼로(Onkalo)에는 깊은 산 동굴 속에 신이 밀봉되어 묻혀 있다. 21세기가 끝날 무렵 일천개의 구리통이 쌓이면 창고 전체가 밀봉될 예정이다. 구리통 속에 밀봉된 신은 핵 폐기물을 가득 품은 파괴의 신이다. 신의 밀봉을 푸는 후손이 있다면 세계는 멸망할 것이다. '후손이여! 제발 봉인을 풀지 말아다오.'라고 해야할지, 영원히 후손에게 비밀로 해야할지가 현재의 논쟁거리이다.
　구리통 속이 인큐베이터 속인 양, 아니면 말구유인 양 잠들어 있는 신의 잠을 깨우지 마라. 그 앞에서 우리가 "열리지 마라, 열리지 마라 동굴 위를 닐 암스트롱처럼 뛰어다니며 발자국을 남기지 마라." 알리바바와 40인의 도적의 주문을 거꾸로 외우고 있다. 우리는 내 후손의 죽음으로 지금 문명을 즐감하고 있다. 아 제발 불을 꺼야겠다. 후손들의 죽음으로 켠 전등불들을 꺼야겠다.. (〈후손들의 멸종으로 켠 전기〉 중에서)

20140205 종이에 펜 17×26cm 2014

나는 밀봉된 파괴의 신을 본다. 그리고 그것을 재빨리 스케치한다. 그리고 글을 써보기도 한다.(나는 이번 전시의 작품들에 작품 제작 과정을 모두 기록해 두었다) 글을 쓰면서 나는 부쉬지지 않을 줄 알면서도 어떤 금기를 열려는 나의 욕망을 읽어낸다. 다음 날 나는 이것을 그림으로 완성하면서 이렇게 저렇게 부상을 입은 내 욕망을 가시화한다. 내가 이 모습으로 형성되기까지의 수많은 조상들, 형상들, 물질들이 있었다. 자아의 흘러넘침이 목격되었다. 외부에서 나를 변혁시키려고 달려오는 혁명과 나의 내부에서 폭발하는 혁명이 불붙었다. 저 깊은 곳에서부터 욕망은 계속 치솟아 오른다. 그리고 그 욕망은 에이리언 같은 자아를 만들어낸다. 어쩌면 그것을 자아 아브젝션Self - abjection이라 부를 수 있겠다. 나는 그것에서 벗어나려 하지만 그것에 사로잡혀 있다. 그러나 나는 살아 있지 않은 것을 어둠 속에서 끄집어내어 그림으로써, 그것이 살아나는 광경을 목격하는 것이 좋다. 나의 잠과 잠 밖에 있던 것들, 나의 내부와 외부에 있던 것들이 이리저리 연결되어 여러개의 기관이 됨으로써 하나의 살아 있는 생물이 된다. 색을 입히자 그것들이 생명의 호흡을 시작한다. 컨셉이 선행하기보다 제작 "과정" 속에서 작품의 컨셉이 바뀌는 그림이 되었다. 이미지가 나의 손 아래서 천천히 현실의 장막을 찢고 나오는 것이 보인다. 기괴한 호흡을 한다. 맞붙은 것들의 호흡을 한다. 이것은 실물이다. 나는 나의 심연에서 끌어 올린 그것에 최후로 이름을 지어 준다. "후손들의 멸종으로 켠 전기"라는 제목. 오늘도 나는 하나의 일기를 썼다. 어둡고 바닥조차 없는 곳에서 하나의 존재를 이끌어내었다. 비록 기괴하게 생겼지만 선악도 미추도 참과 거짓도 벗어난 존재. 나는 이 세상 어느 것과도 완전하게 다른 어떤 존재를 품에 안았다. 어린 시절 나의 인형처럼 슬프고 웃기게 생긴, 숨 쉬는 존재. 이것이 추상인가 구상인가 해파리 평론가들에게 묻고 싶은 존재. 안녕? 하고 인사를 나눴다.

20140402 종이에 펜 17×26cm 2014

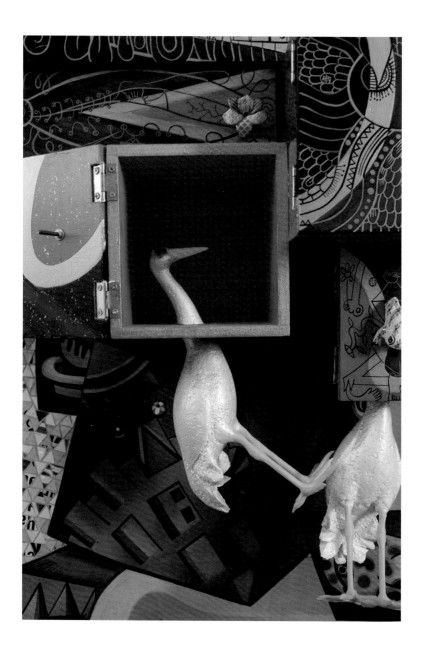

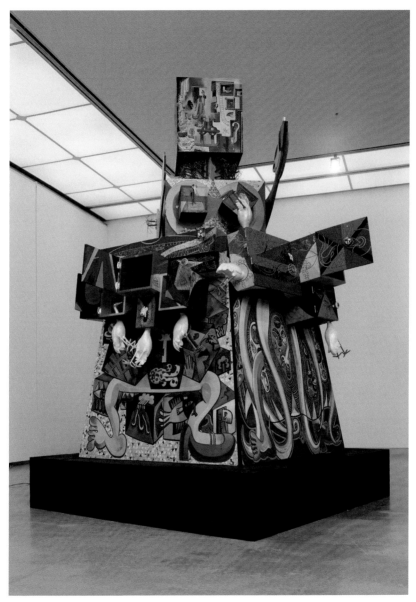

하늘달동네 여자 혼합재료 140×140×270cm 2011 (◁부분)

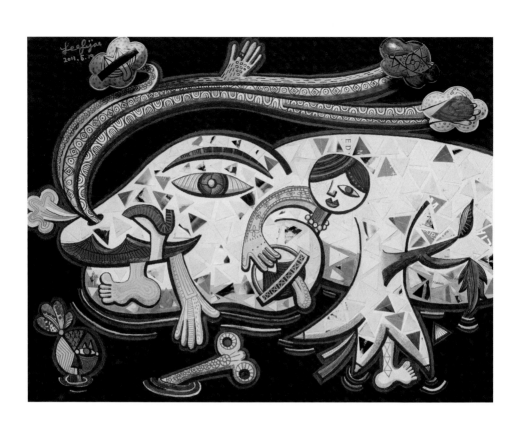

하늘달동네의 식인 메기 종이에 펜, 수채, 잡지콜라주 58×48cm 2011

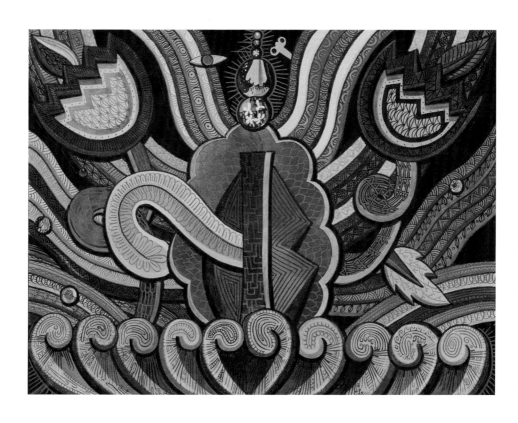

하늘달동네의 메롱신 종이에 펜, 수채 58×48cm 2011

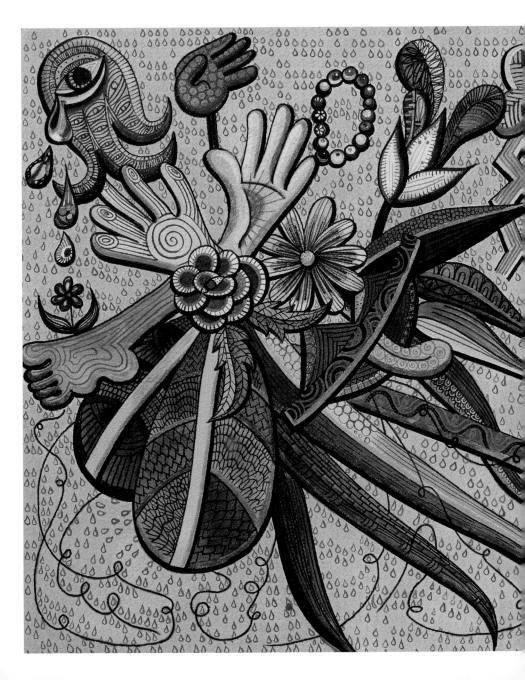

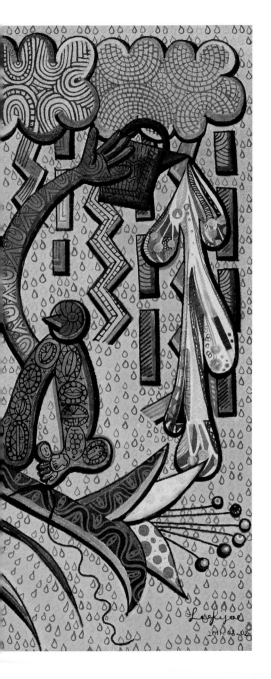

하늘달동네의 정원사 종이에 펜, 수채 58×48cm 2011

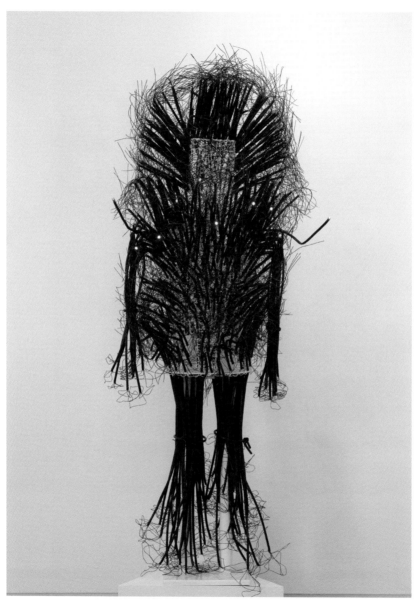

Take out Your Blood Trees 혼합재료 100×100×180cm 2011

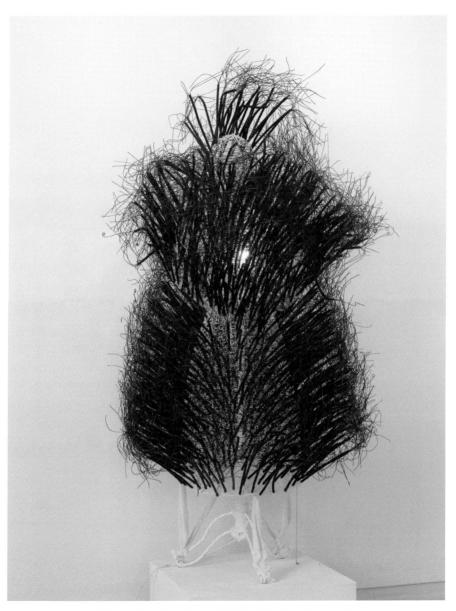

Take out Your Blood Trees 혼합재료 100×100×180cm 2011

부유하고 흔들리는 얼음의 도가니

황록주 / 미술평론가, 경기도미술관 학예연구사

 누구라도 그러하듯이 인간으로 태어난 이상 우리의 삶을 지배하는 것은 과연 우리가 어떤 존재인가 하는 물음이다. 그 질문에 이리저리 부딪혀가며 여기쯤 혹은 거기쯤 답이 있는지를 찾아가는 여정이 한 생명을 이끌어가는 나침반이다. 어딜 가더라도 북극점 하나를 쥐고 가는 탐험이라면 그나마 수월하겠지만 불행하게도 우리에게는 전자기적 기준점이 없다. 인류사를 통틀어 그토록 많은 예술가들이 존재하는 것도, 또한 여전히 하룻밤 새 새로운 예술가가 태어나는 것도, 바로 이 방향으로 점철된 물리적 조건 탓이다. 예술가들이야말로 그 모든 생의 한가운데 서서 물풀처럼 흔들리는 일을 업으로 삼은 인간인 까닭이다.

 이 피 작가의 작품, 〈Memememememe Candle〉을 보면서 이토록 가슴이 저릿한 것은, 마치 신내림을 받는 또 한 명의 바리데기를 보는 것 같은 처연함 때문이다. 방향을 잃고 부유하는 삶을 한 자락 유희로 떠내어 살며시 굳혀놓은 이 거대한 초 한 자루는, 제 모습이 무엇인지 알 수 없어 여러 모양의 '나'를 강물에 띄워놓고 흔들리고 떠내려가는 대로 부유하는 형상을 그대로 드러내고 있다. 여리고 불완전하며 정해진 것도 없이 모양을 바꾼 여러 개의 '나'가 얼음처럼 투명하게 굳어 있다. 그리고 그 차가운 대지에 인정사정 볼 것 없이 내키는 대로 뿌리를 내린 심지는 2m에 이르는 작품 곳곳에서 화산처럼 불을 밝힌다. 시작도, 끝도, 정해진 순서도 없이 불쑥불쑥 분출하는 활화산이 오늘은 여기서, 내일은 또 저기서 깊은 용암을 토해낸다. 얼어붙은 대지 위에서 나는 언제 어디서 불타오를지 모를 존재인 것이다. 불빛이 밝을수록 초는 녹아내린다. 태워서 살아나지만 그렇게 살면서 서

20150703 종이에 펜 10×21.6cm 2015

서히 사라진다. '나'는 말 그대로 '얼음의 도가니'인 것이다. 그것이 바로 오랜 유학 생활을 마치고 이제 막 이름을 알리기 시작한 이 젊은 작가의 첫인상이었다.

사실 처음 이 피의 작품을 보았을 때에는 현란하도록 화려한 색채와 장식, 과격할만큼 파격적인 재료가 주는 시각적 충격 때문에 얼마나 깊은 울음이 그 속내에 담겨 있는지를 가늠하기가 쉽지 않았다. 그림보기를 업으로 삼은 사람들은 짐짓 바라본 작품의 개수만큼이나 눈이 무뎌지기 일쑤라, 기존에 보았던 이미지가 만들어놓은 그물망 속으로 새 작품들을 별스럽지도 않게 끌고 들어간다. 이 피의 작품 속에는 입체파와 표현주의와 팝아트와 키치와 애브젝트 아트가 이미 얽혀있었고, 알게 모르게 눈에 익힌 이미지들을 본인의 작품 속에서 제 모습으로 보여주는 많은 작가들이 그러하듯, 그녀의 작품 또한 일견 차이를 드러내 보여주지 않았다. 물론 그 와중에도 그녀의 빛나는 젊음과 종잡을 수 없을 만한 천진함이 작품의 표면과 함께 일으키는 시너지는 감상자의 눈을 그 상태로 마비시킬 만한 힘을 갖고 있었다. 과도한 원색, 지나칠 만큼 분절된 형태, 감히 작품에 쓸 수 있을까 싶은 마른 오징어와 황태포 같은 재료들은 공상과학 만화에 등장하는 심해 생물에게 휘감긴 채 몸이 이리저리 내동댕이쳐지는 것 같은 경험을 선사했다. 롤러코스터에 몸을 내맡기고 널뛰는 희열을 맛보게 해주는 것이었다.

알고 보니 그녀의 그림은 짧은 생에 비해 역사가 좀 길다. 누구라도 손가락에 힘이 들어갈 무렵 연필을 쥐고 그림을 시작하지만, 그림을 그린다는 생각을 마음에 품고 그리기를 시작한 것이 일곱 살, 첫 개인전은 그로부터 10년 후인 열일곱에 치렀다. 그것이 평생의 일이, 혹은 업이 될 줄 그녀는 알고 있었을까. 하지만 그 작업이 세상에 첫 모습을 드러냈을 때, 사람들은 그녀를 열일곱 소녀로 대하지 않았고, 그것은 오래도록 작가에게 상처를 남겼다. 말하고 그리는 대로 소통할 수 없는 공간을 떠나고 싶었던 그녀의 짧지 않은 외유가 시작되었다. 유학생들이라면 누구라도 겪는 일상의 고통은 여지없이 그녀를 찾아왔고, 철저히 홀로된 날들 속으로 제 모습을 찾는 일은 계속되었다. 섞여있는 사람들과 다른 외양 안에 숨겨진 자신의 모습을 어떻게 꺼내 보여야 하는가에 대한 고민은 작품의 디딤돌이 되

20151002 종이에 펜 10×21.6cm 2015

었고, 피부 아래 숨겨진 내장도, 아직 돋아나지 않은 날개도, 몸의 구멍 하나하나마다 들고 일어나 제 목소리를 내려는 것들의 아우성으로 터져 나와 작품이 되었다. 그것은 이 피라는 작가가 스스로를 위해 마련한 제단 위에서 핏빛 분수로 솟구쳐 올랐고 사람들은 그 제단 아래서 그녀가 선사하는 세례를 받았다. 그리고 그녀는 세례를 주는 행위를 통해 이방인의 땅에서 다시 예술가로 태어났다.

흥미로운 것은 그녀가 최근 불화를 배우기 시작했다는 사실이다. 모든 종교화가 그렇듯, 불화 역시 그리기 자체를 목표로 하는 그림이 아니다. 종교의 그림은 그 스스로 종교적 절대와 소통하는 매개이며, 그리는 행위 또한 그에 다다르려는 수행에 다름 아니다. 2년 여 시간을 잇고 있는 불화 수업에서 그녀의 스승이 건네는 숙제는 '지장보살 3,000장 그리기' 같은 것으로, 일상적인 그리기의 한계를 넘어서는 일이다. 그리는 일을 통해 다다라야 하는 곳까지의 여정에서 그녀는 무엇을 보았을까. 불화 중에서도 만다라는 삼라만상의 이치를 드러낸다. 산스크리트어로 본질(manda)이 변하는(la) 것을 뜻하는 만다라는 조화와 질서를 보여주거나 진리 자체를 드러내기도 하고, 그것의 현상적 실천까지도 담는다. 높고 낮음, 귀하고 천한 것의 구분 없이 세상에 존재하는 모든 것이 각기 제 자리에서 빛나는 모습을 드러내는 그림, 그것이 바로 만다라다. 그 안에서 세계는 단일하게 존재하는 것이 아니라 여러 요소들의 집합으로, 그리고 각각이 서로에게 관계하는 방식을 통해 드러난다. 불화는 그리는 사람에게나 그것을 보는 사람에게나 같은 방식으로 그림에 다다르게 하는 것이다.

무엇이 그녀를 불화 수행으로 이끌었는지는 알 수 없지만, 작가 이 피가 인식하는 세계는 그러므로 외관상 드러나는 하나의 유기체가 아니다. 피부로 둘러쌓여 가둬진 신체의 모든 기관들은 제각각 나름의 방식으로 존재하고, 그것은 단일한 무언가를 향해 달려가지 않는다. 그녀에게도 신체의 본질(manda)은 변하는(la) 것이다. 확고하다 믿는 그 형상이 오히려 수상한 일이다. 그러므로 다분히 그녀의 작품을 입체파의 조형언어로 파악하는 일은 애초에 그릇된 일이다. 무언가를 나누어 접하는 방식이 아니라, 애초에 달리 존재하던 것을 그 모양대로 받아들이는 방식이 그녀의 작품이기 때문이다. '내가, 내가 아닌 것 같

20160116 종이에 펜 10×21.6cm 2016

은 경험'으로 점철된 그녀의 자기 인식은 다분히 분열증적이지만, 바로 그 지점에서 새로운 모습들은 끝없이 제 얼굴을 바꾸며, 가라앉았다 떠올랐다 반복하는 〈Memememememe Candle〉의 작가의 모습처럼 드러나고 또 사라질 것이다. 다시 나타나고 또 없어질 것이다.

이 피 작가는 오랫동안 내셔널 지오그래피를 애독해왔다고 한다. 그 중에서도 심해의 생물들은 그간 경험하지 못했던 시각적 충격으로 다가왔을 것이다. 생김새도 그렇지만 깊고 낮은 곳에서 최소한의 산소로 살아가는 생명체의 상상을 초월하는 생존 방식은 마음을 사로잡는다. 그리고 밤을 불 밝힌 어화에 이끌려 뭍으로 나와 서양 사람들이 가장 혐오하는 냄새를 지닌 건어물로 변하는 오징어의 모습에 작가는 제 모습을 투영한다. 반짝반짝 별처럼 빛나던 피부는 오간 데 없이 사라져 버리고, 기호와 혐오 사이를 오가는 극단의 대상으로 변신한 마른 오징어는 그녀의 작품 속에서 다시 한 번 부활을 꿈꾼다. 작가의 말처럼 '승천하는 것은 냄새가' 날 테지만, 물리적 삶을 다한 뒤에도 작가의 손에 이끌려 작품으로 살아 있는 그 오징어들처럼 변하고 변하며 또한 변하는 가운데 삶이 있다는 사실을 생생히 느껴본다. 내일은 또 어느 심지에서 화산이 터지듯 불꽃을 피울지 알 수 없지만, 불이 지펴지면 초는 녹고, 초가 녹으면 '나'는 깊은 수심에서 떠오를 것이다. 녹아 없어지며 살아날 것이다. 다시 흔들릴 것이다.

20160120 종이에 펜 10×21.6cm 2016

날개를 위한 맞춤복 레이스, 황태포 60×100×95cm 2011

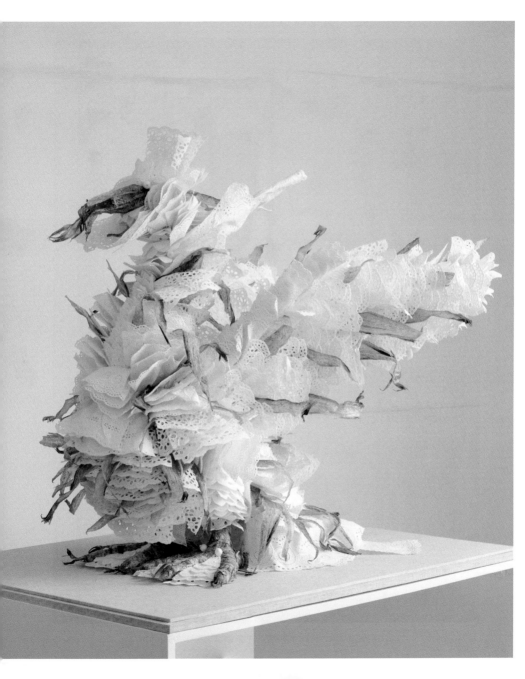

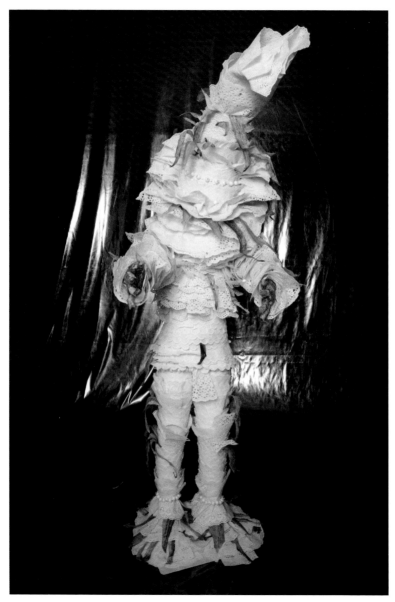

이상의 혼장례 이상 혼합재료 60×65×153cm 2011

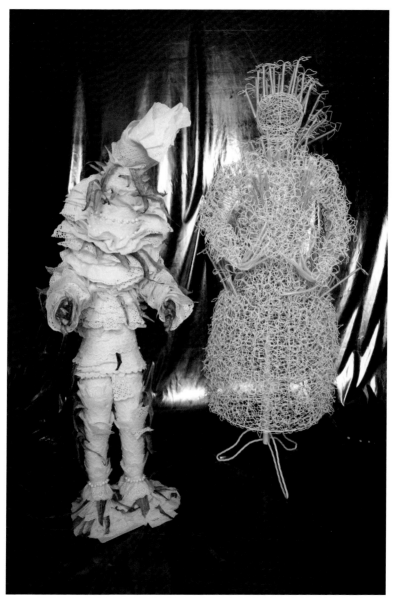

이상의 혼장례 이상 부인(오른쪽) 혼합재료 61×50×178cm 2011

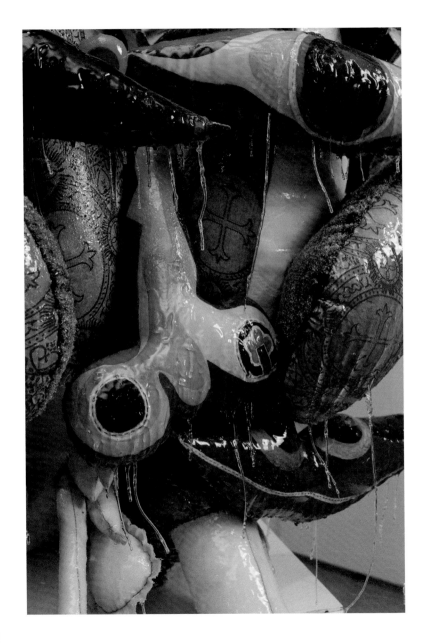

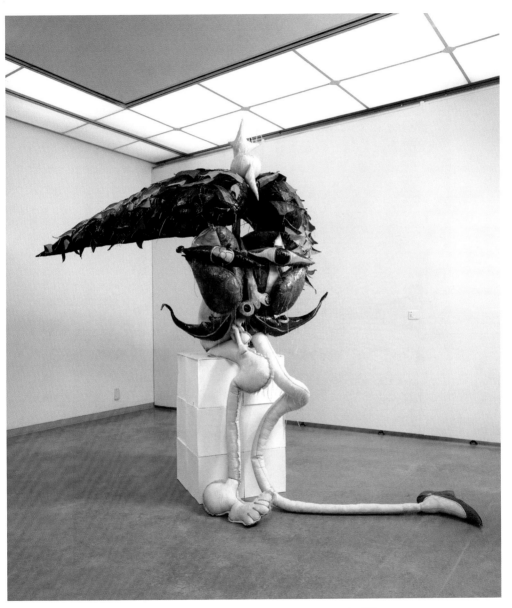

날개여자 혼합재료 180×230×210cm 2012 (◁부분)

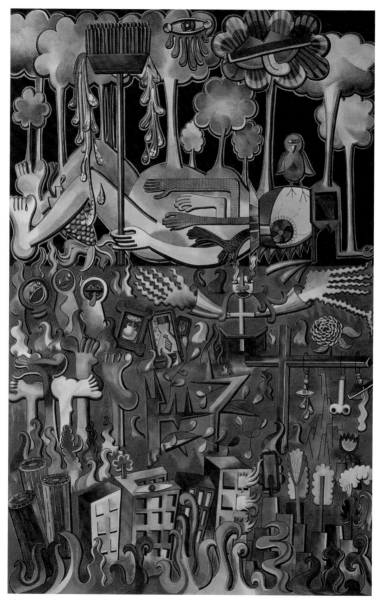

아무도 무덤을 세울 수 없는 서울 종이에 수채, 파스텔, 색연필 130×200cm 2012

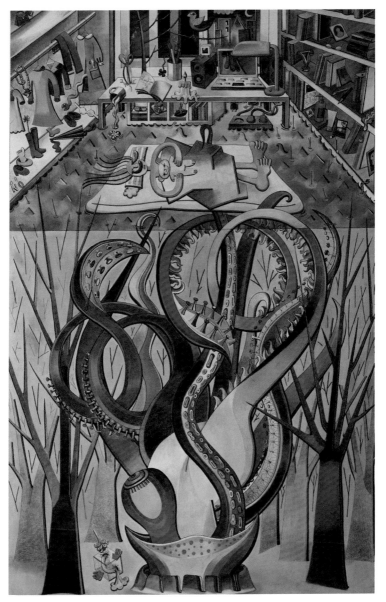

나의 방, 물의 방 종이에 수채, 파스텔, 색연필 130×200cm 2012

영혼을 자루에 담은 사람

나는 영혼이 자루에 담긴 사람을 알고 있다. 그의 영혼은 몸 안에 있지 않고 몸 밖에 있다. 그는 영혼이 다칠까봐 집밖으로 나가지도 못한다. 그는 영혼을 방안에 걸어넣고 집 안팎만을 맴돈다. 집안에서 낚시질을 하고, 집안에서 농사를 짓는다. 그는 영혼 자루에서 나온 실타래에 연결된 채 영혼과 육체가 연결된 끈이 끊어져 죽게 될까봐 발발 떨고 있다. 그는 관 같은 집밖으로 나가지도 못하고 있다. 그는 보이지 않는 줄에 매달린 전화기처럼 줄에 매달린 채 집을 떠나지도 못하고 있다. 통신에 빠진 사람들처럼 그렇게 자루에 매달린 영혼만 애지중지 하고 있다. 영혼이 다칠까봐 전전긍긍하고 있다. 그리하여 그는 이미 죽은 사람처럼 집 안에 갇혀 있다. 히끼꼬모리들처럼.

A Person whose Soul is in a Sac

I know someone whose soul is in a sack. His/her soul is not inside but outside of his/her body. For fear of wounding his/her soul, s/he cannot leave his/her house. S/he hangs his/her soul in his/her room, and wanders around in the house. S/he does farming and fishing in his/her house. His/her body is connected by a skein to his/her soul in the sac and s/he is trembling with fear lest s/he dies from the string being cut. S/he cannot go out of his/her house that is like a coffin. Like a telephone attached to an invisible wire, s/he is unable to leave the house. Like someone who is into telecommunications, s/he only cares about his/her soul in the sac. S/he is forever nervous that his/her soul might get injured. Consequently, s/he is imprisoned in her house, like a dead person. Like hikikomori.

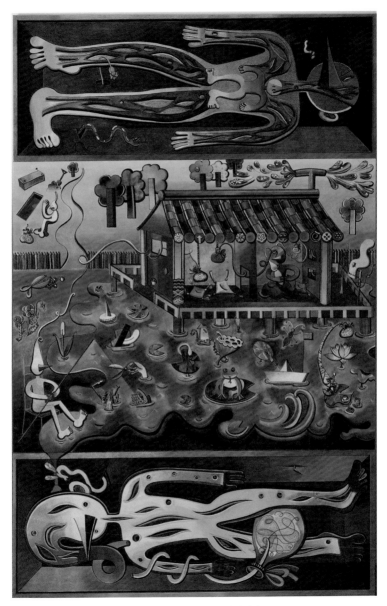

영혼을 자루에 담은 사람들 종이에 수채, 파스텔, 색연필 130×200cm 2012

감기 곤충

마그마에서 살던 곤충이다.
화산이 분출할 때 지상으로 나왔다.
'너희는 태초에 마그마에서 나왔으니 마그마로
돌아갈 것이다.'라는 메시지대로 화산 분출구와
비슷하게 생긴 인간의 목구멍에 기생한다.
이것의 변종들이 계속 발견되고 있다.
인간의 문명은 감기약과 함께 발전하였다.

엄마의 목에 2주 째 기생하고 있는 지독한 감기
벌레를 관찰하여 보았다.

- 머리에 솟은 두 화산에서 뜨겁고 매캐한 연기
가 솟아오른다.
- 갈퀴처럼 생긴 앞다리로 사람의 편도선을 움
켜쥐거나 기관지에 매달린다. 목구멍으로 넘어
가는 침과 음식물, 폐로 넘어가는 들숨에 미끄러
지지 않기 위해서다.
- 갈퀴에는 감기벌레의 알들이 묻어있다. 갈퀴
에 의해 생긴 목구멍의 생채기 속으로 알들이 침
투한다.
- 점성이 강한 누런 용암이 가운뎃다리에서 뿜
어져 나온다.
- 뒷다리에는 망치가 달려 있어 목구멍 이곳저
곳 다니면서 타박상을 낸다. 아마도 망치가 목구
멍을 때릴 때 발생하는 마찰력으로 머리의 화산
활동을 유지하는 것 같아 보인다.
- 퇴화했다고 전해지는 날개에서 불길이 일어날
때가 있다.
- 항문으로 화산재를 방출한다.

The Cold Bug

It is an insect that lived in the magma.
It came into the world when the volcano erupted.
In accordance with the message, "As you came from magma in the Beginning, so shall you go back to it," it lives off the human throat that resembles the volcanic vent.
Its mutations are continually being discovered.
Human civilization has evolved along with cold medicine.

I observed the vicious cold bug that's been thriving in my mother's throat for two weeks

- From the two volcanoes sticking out of its head, a hot and nasty smoke rises.
- With a leg that looks like a rake, it grasps the person's tonsil or clings to the larynx, as not to slide along with the saliva and food going down the throat, or the inhaled air passing through to the lungs.
- On the rake are the eggs of the cold bug. They infiltrate through the scratches created by the rake on the throat.
- The brownish lava with high viscosity spills out from the middle leg.
- On the hind leg, there is a hammer attached, and it whirls around, incurring injuries. It seems like with the kinetic energy produced by the hammer when it strikes the throat, it is able to maintain its volcanic activity.
- From the wing known to have degenerated, fire occasionally is set ablaze.
- Its anus releases the fire ashes.

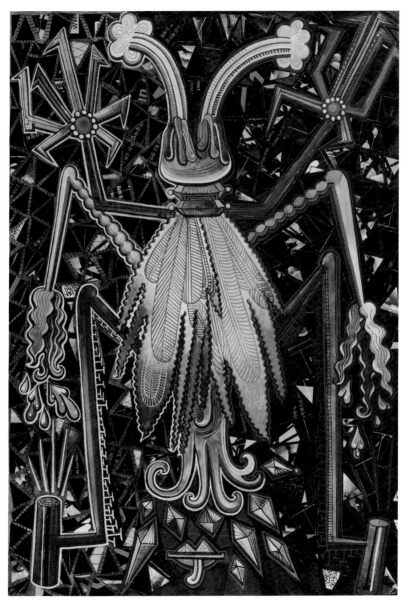

감기곤충 종이에 아크릴, 수채, 색연필, 잡지콜라주 42×54cm 2012

말미잘 혀

단상에 올라가서 말하는 사람들의 혀는 말미잘처럼 여러 갈래로 갈라져 있다. 그는 혀가 많아서 배도 자주 고프다. 어느 날은 그의 혀가 눈동자 속에서 나오는 끔찍한 광경을 목격하고야 말았다. 그 혀들을 다 먹여 살리려면 얼마나 많이 먹어야 할까. 나는 그 혀들이 나를 삼키는 꿈을 꾼다.

Sea Anemone Tongue

The tongue of people who speak on the platform is split, many and various like a sea anemone. Because s/he has many tongues, she is often hungry. One day, I witnessed the horrific scene of her tongue coming out from her pupil. How much will she have to eat to feed all the tongues? I dreamt of being swallowed up by countless tongues that came out one person's mouth.

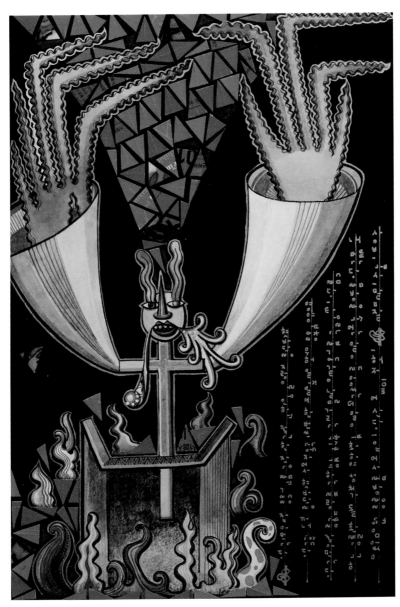

말미잘 혀 종이에 아크릴, 수채, 색연필 42×54cm 2012

가면 물고기

가면을 쓴 물고기가 무슨 생각을 하는지 아는 사람은 없다.
가면 물고기는 누구에게도 간섭 받지 않고 상처받지 않는다.
남에게 자신의 얼굴을 숨기기 위해서라기보다 자신에게 들키지
않으려고 가면을 쓴다.
심지어 이 물고기를 목격한 어떤 사람은 햇빛 한 점 들어오지 않
는 물속을 헤엄쳐 다니는 이 물고기는 아무 생각도 하지 않는다
고 말하였다.

The Masked Fish

There isn't anyone who knows what the mask fish thinks.
The masked fish is not hurt or bothered by anyone.
It wears a mask, not to hide its face, but so as not to be open
with itself.
A diver who has seen this fish even said it does not think when
it swims under the water where there isn't a ray of sunlight.

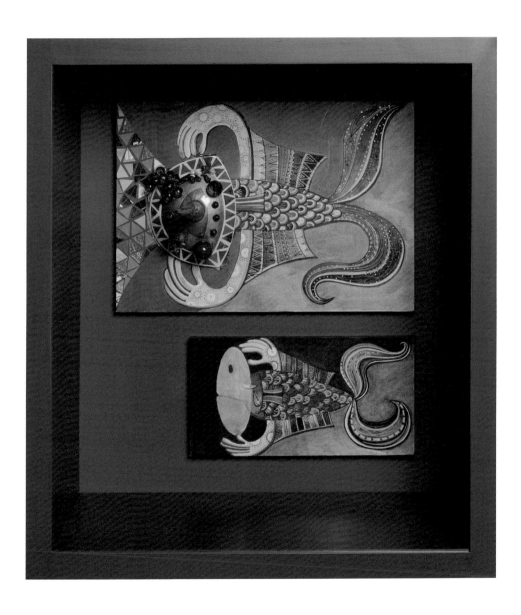

가면물고기 혼합재료 60×54×29cm 2012

전화기와 몸이 합체되다

이 인간은 얼굴 왼쪽에 입술이 얼굴 오른쪽에 귀가 달려 있다.
몸통 안에 기지국이 있다.
말하고 싶은 것만 말하고 듣고 싶은 것만 듣는다.
곤충으로 진화 중이다.

The Phone and Body Become One

This person has lips on his left side and ears on the right side of
his face.
There is a base station inside the body.
He says only what he wants to say, and hears only what he
wants to hear.
He is evolving into an insect.

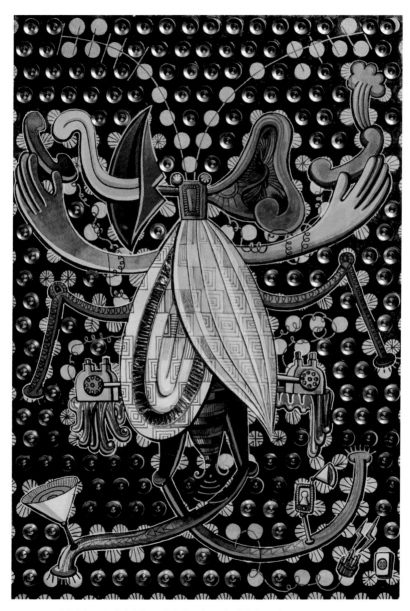

전화기와 몸이 합체되다 종이에 아크릴, 수채, 색연필, 압정 42×54cm 2012

내 몸 속의 물감공장

- 그림인간의 눈은 360도 회전한다.

- 그림 인간의 눈은 무수히 많다.

- 몸에서 물감이 분출한다.
- 대화할 때는 몸에 그림을 그린다.

The Pigment Factory inside My Body

- The eyes of the Painting Man rotate 360 degree around.
- He has many eyes.
- The pigments are gushing out from his body.
- He paints on his body when he needs to communicate.

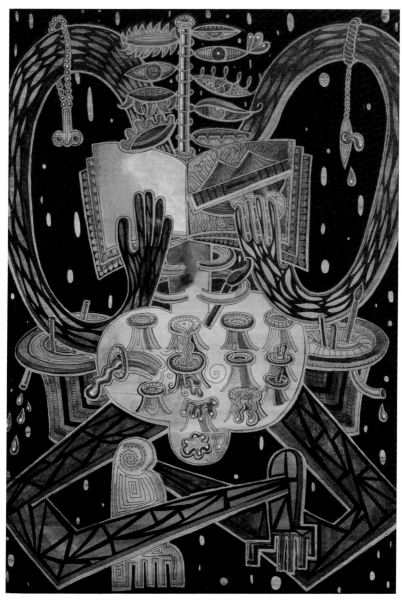

내 몸 속의 물감공장 종이에 아크릴, 수채, 색연필 42×54cm 2012

혀와 이파리와 간의 같은 점과 다른 점에 대하여

@의 씨앗은 작지만 다 자라면 그 크기가 어느 정도일지 미리 추측할 수는 없다.

① 비가 오는 우울한 저녁에 씨를 뿌린다. / ② 씨를 뿌린지 약 일주일이 지나면 새싹이 고개를 들기 시작한다. / ③ 줄기의 갈라진 틈을 비집고 @ 모양의 잎사귀가 올라오기 시작한다. / ④ 3개월이 지나면, 입술의 틈이 갈라 터지고 다 자란 @가 솟아나와 바람에 펄럭인다. / ⑤ 다 자란 @를 수확한다.

⑤-1 재단한 다음 @의 선을 따라 바느질한다. / ⑤-2 바느질한 @를 목구멍 아랫사랑니 뒤 단추에 건다. 뽐내고 다닌다. / ⑥ @를 수확했다고 해서 입술이나 줄기를 버리는 것은 아니다. 최후로 입술을 수확해야만 한다. 씨도 함께 수확해야만 한다. / ⑥-1 입술에 소금 간을 하고 프라이팬에 구우면 가지 맛이 나는 훌륭한 요리라고도 하고, 키스의 맛이라고도 한다. 이 입술 요리에 매혹되어 @를 잊어버리는 사람도 있다. 그러나 결국엔 @로 결투를 해야만 하는 날이 온다.

(@ 자리에 혀, 간, 말, 이파리 등등을 넣고 읽어도 무방하다.)

Concerning Similarities and Differences among the Tongue, Leaf, and Liver

The seed of an @ is small but it isn't possible to estimate how big it will be when it's full-grown.

① On a rainy, gloomy evening I plant the seed. ② A week after the seed has been sowed, a bud starts to sprout. ③ Between the gaps of the stems, a leaf in the shape of an @ emerges. ④ After three months, there is a crack on the lips and a full-grown @ surges and flutters in the wind. A full-grown @ is harvested. ⑤-1 After cutting it up, an @ is sewn along its contour. ⑤-2 Put a stitched @ on the button right behind the lower wisdom teeth. Show it off. ⑥ The lips or the stems are not to be discarded after the harvest of the @. The lips have to be harvested last. The seeds too have to be harvested. ⑥-1 Sprinkle salt on the lips and stir-fry it in the frying pan; it will become a remarkable dish that tastes like eggplant, with the flavor of a kiss. Seduced by this lip dish, there are people who forget the @. But, in the end there comes a day when one has to compete solely with the @.

(In place of an @, the tongue, liver, word, and leaf can be substituted.)

혀와 이파리와 간의 같은 점과 다른 점에 대하여 혼합재료 64×66×9.5cm
2012

욕망을 다 버리고 해탈해서 플랑크톤이 되라는 말씀입니까?

욕망을 다 버리고 해탈하면 플랑크톤이 될 거다.

뇌조차 사라질 거다.

앞으로 나아갈 생각조차 굳이 하지 않으니 손발도 사라질 거다.

입과 항문만 남을 거다.

그 사이로 국물이 드나들기만 할 거다.

과거도 미래도 없고 현재만 있을 거다.

모양도 그저 입방체, 정말 웃길 거다.

그런데 나는 그런 해탈자들 중에 부끄럽게도 입방체 양쪽에 두 지느러미가 솟아오르고 있는 플랑크톤을 보았다. 정말 웃겼다. 진화는 부끄러울 거란 생각이 들었다. 인간이 되었다가 다시 플랑크톤으로, 다시 플랑크톤에서 인간으로 진화는 계속될 거다. ㅋㅋㅋ

Are You Saying, I Should Drop All Desires to be Enlightened and Then Become a Plankter?

Once enlightened by giving up all desires, then one will become a plankter.

The brain will vanish.

Since it has no desire of marching forward, the hands and feet will disappear.

Only the mouth and anus will remain.

Through them, only liquid will come in and out.

With no future and past, there will be only present.

The shape will be a mere cube, 'tis truly funny.

But embarrassingly enough, I've seen, among the enlightened ones, a plankter with two fins emerging from both sides of the cubes. It was really funny. It dawned on me that evolution might be an embarrassing thing. To become a human then regress back to a plankter, and then again to go from a plankter to a human, thus evolution will continue.

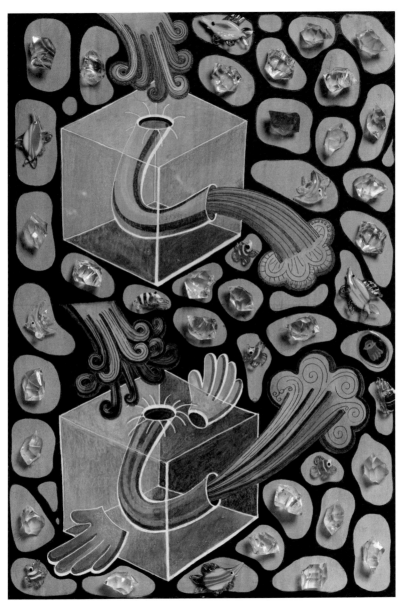

욕망을 다 버리고 해탈해서 플랑크톤이 되라는 말씀입니까?
종이에 아크릴, 수채, 색연필, 플라스틱 구슬, 유리 구슬 42×54×5cm 2012

왜 머리에서만 머리카락이 자랄까

나는 뱃속에서 머리카락이 자라는 여자를 본다. 그 여자의 머리카락이 십이지장에서부터 식도와 입을 거쳐 쏟아져 나온다. 여자는 가위로 머리를 잘라보지만 머리카락이 자라는 속도를 감당할 수 없다. 여자는 음식을 삼키지 못해 야위어간다. 그녀에게선 음식물이 부패하는 냄새가 확성기에서 쏟아지는 소음처럼 크다. 그러나 아무도 여자의 초인종을 울리지 않는다. 여자는 뺨 속의 지방으로 눈물을 감추고 운다. 뱃속에서 나온 머리가 복도를 지나 계단을 지나 담쟁이 넝쿨처럼 쏟아진다.

Why Does Hair Grow Only on The Head?

I see a woman who has hair growing in her stomach. Her hair spills out of her duodenum, esophagus, and mouth. The woman tries to cut it with the scissors but she cannot keep up with the speed of its growth. Because she cannot swallow food, she's becoming emaciated. For her, the smell of rotting food is as great as the noise coming out of the loudspeaker. But no one knocks at her door. The woman hides her tears in the fat of her cheeks. The hair coming out of her stomach pours out into the hall, and down the steps like ivy.

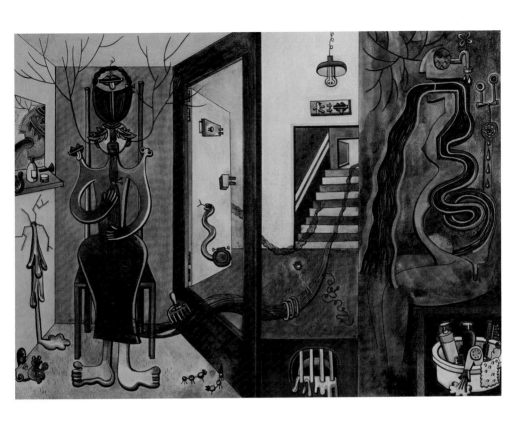

왜 머리에서만 머리카락이 자랄까? 종이에 아크릴, 수채, 색연필 68×54cm 2012

언어가 나에게 영감을 준다

- 서식지: 사람의 뇌수
- 상체는 팔이 여러 개 달린 인간의 모습이다. 하체는 반짝이는 비늘이 달린 물고기의 모습.
- 생각을 많이 할수록 팔이 많이 달린다.
- 어떤 팔들은 전파망원경과 비슷한 접시 안테나를 들고 있다. 구름처럼 뇌수 바다 위에 그림자를 드리운 뉴런 세포들의 전기 신호를 깨끗하고 효과적으로 받기 위해 팔을 높게 치켜들고 있다. 그 중 머리 위에 더듬이처럼 솟은 두 팔이 가장 큰 안테나를 들고 있다. 두 팔은 아스클레피오스 지팡이의 두 마리 뱀처럼 서로 꼬여 있는데, 서로의 무게를 지탱하여 좀 더 오래 꼿꼿이 서 있기 위해서다.
- 안테나가 받는 신호들은 인간이 순간적으로 느끼는 단순한 시각적, 청각적, 후각적, 미각적, 촉각적 감각들이다. 다른 팔들이 감각 신호들을 한 데 묶어 글로 정리한다. 글이 빼곡히 쓰인 공책의 낱장들이 떨어진다. 뇌수에 사는 물고기들이 뒤죽박죽인 문장들을 정리하고 책으로 엮어 뇌수의 해저 책꽂이에 꽂는다.

* 뇌수에 사는 물고기들은 전기 신호에 감전되어 뼈만 앙상히 남았다.
* 물고기들이 많을수록 예민한 사람이다.

- 영감을 주는 인어의 눈동자는 흰자위 안에 있지 않다. 흰자위는 동그랗지 않다. 나룻배 모양으로 찌그러져 있다. 그 흰자위-나룻배 갑판 위에 쇠구슬처럼 생긴 눈동자가 놓여 있다. 번개처럼 번쩍이며 전기 신호를 쏘아대는 뉴런의 움직임을 보다 빠르게 감지하기 위해, 눈동자는 흰자위 위를 쉬지 않고 굴러다닌다.
- 눈꺼풀이 야자수 잎처럼 흰자위에 드리워져 있어, 눈동자가 밝은 빛에 노출되어 다치는 것을 막는다.

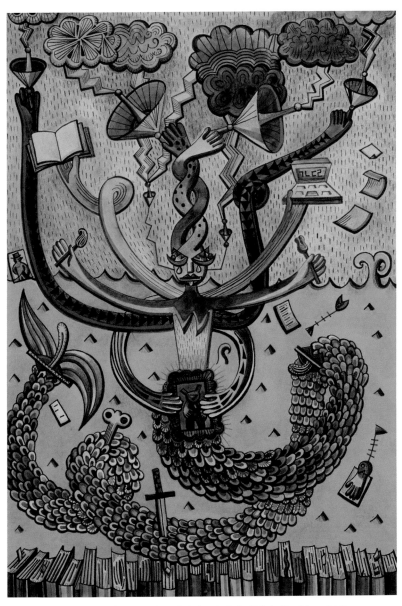

인어가 나에게 영감을 준다 종이에 아크릴, 수채, 색연필 42×54cm 2012

해파리 평론가와 좀비 작가

책의 죽음은 죽이다. 그가 소유한 책장의 책들은 죽으로 만들어져 깔때기에 들어가려고 꽂혀 있다. 그는 굉장히 혁신적으로 보이나, 깊이 읽어보면 별다른 내용이 없는 서적들을 선호한다. 깔때기 속에 들어간 책들은 문장 단위로 잘게 분쇄된다. 외래어와 현학적 어휘로 가득 차 조사를 제외하면 한국어라 할 수 없는 국적불명의 문장들로 만든 죽이 완성된다. 죽은 몸 속의 파이프로 연결된 그의 촉수로 흘러 들어가 그의 존재 이유가 된다. 그는 촉수를 보호하는 투명 막을 활짝 벌렸다가 재빨리 안쪽으로 오므리면서 앞으로 나아간다. 그러다 움직임을 멈추고 땅으로 가라앉으면서 공격할 아티스트를 물색한다. 책장 위에 설치된 두 개의 커다란 전파탐지기가 경찰차의 사이렌처럼 요란하게 빙빙 돌다가 맹수가 사슴의 새끼부터 공격하듯 우선 신진작가를 레이더망에 잡는다. 신진작가가 포착되면 그 유명한 촉수로 머리를 강타한다. 머리에 독이 퍼진 신진작가는 가장 소중한 자유를 잃고 진부한 concept의 작품들만 좀비처럼 생산하게 된다.

Jellyfish Critic and Zombie Artists

The death of a book results in gruel. The books on the critic's bookcase go through the funnel and turn into gruel. The critic prefers translated books that pretend to offer new theories but on close reading lack substantive content. Once the books are in the funnel, they are chopped up sentence by sentence, and then become gruel that is made up of sentences whose national identity is unknowable because save for the postpositional particles, they are filled with foreign and abstruse expressions. The gruel goes in through the critic's tentacles that are connected to the body with the pipes and become the critic's raison d'être. The critic opens wide a transparent screen protecting the tentacle and marches forward by quickly contracting. Then the critic halts his/her movement and sinking low under the sea, searches for an artist S/he can attack. The two big electromagnetic radiation detectors installed on the bookcase spin around loudly like a police siren and as a wild beast would first of all attack a helpless fawn, s/he would likewise first capture a beginning artist on his/her radar screen. Once the young artist has been caught, s/he strikes his/her head with his/her famous tentacles. Poison spreads through the young artists and she is they are deprived of their most precious freedom of imagination, and can only produce works that are banal.

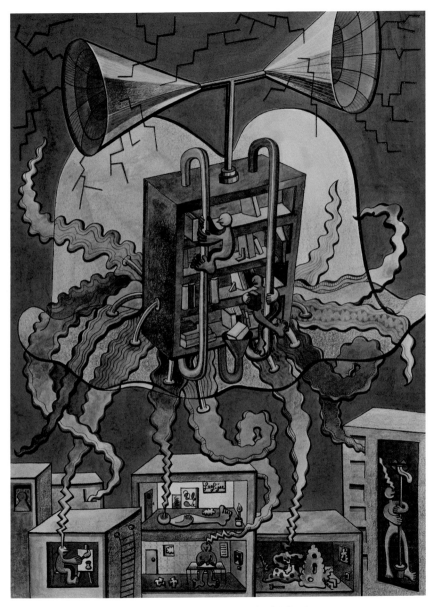

해파리 평론가와 좀비 작가 종이에 아크릴, 수채, 색연필 54×68cm 2012

뽐내는 콩

어차피 콩인데
어차피 콩깍지 속에서 자랐는데
튤립이라도 매달려 있는 줄 아네
신다버린 장화라도 매달려 있는 줄 아네
화장실 휴지처럼 돌돌 말린 혀를 콩 속에서 꺼내네
혀에 바람을 넣네
혀를 풍선처럼 부풀리네
혀가 터질 듯 커지면 서로 위계를 맞추네
높낮이가 정해지면
혀의 마개를 뽑고 제자리로 돌아가네
바람 빠진 혀를 다시 텅빈 머리 속으로 감아 넣네
어차피 콩인데
어차피 콩깍지 속에서 자랐는데
떨어져선 탱탱볼처럼 굴러다니네
떨어져선 자루 속으로 몰려 들어가네

The Bragging Bean

It's a bean anyway
It grew up inside the pod anyway
I thought there would be a tulip at least
Or a worn-out boot even
It takes out a tongue rolled up like toilet
paper from the bean
It blows air into it
It inflates it like a balloon
The tongue expands like it'll burst and
then decides its order
Once the high and low order is determined
The tongue stopper is pulled out and it
goes back to its place
It rolls the deflated tongue back into the
empty head
It's a bean anyway
It grew up in a pod anyway
When it drops, it tosses like a rubber ball
When it drops, it goes into the sack all at
once.

뽐내는 콩 종이에 아크릴, 수채, 색연필 68×54cm 2012

후손들의 멸종으로 켠 전기

핀란드의 온칼로(Onkalo)에는 깊은 산 동굴 속에 신이 밀봉되어 묻혀 있다. 21세기가 끝날 무렵 일천개의 구리통이 쌓이면 창고 전체가 밀봉될 예정이다. 구리통 속에 밀봉된 신은 파괴의 신이다. 신의 밀봉을 푸는 후손이 있다면 세계는 멸망할 것이다. '후손이여! 제발 봉인을 풀지 말아다오.'라고 해야할지, 비밀로 해야할지가 논쟁거리이다.

구리통 속이 인큐베이터 속인 양, 아니면 말구유인 양 잠들어 있는 신의 잠을 깨우지 마라. 그 앞에서 우리가 "열리지 마라, 열리지 마라 동굴 위를 닐 암스트롱처럼 뛰어다니며 발자국을 남기지 마라." 우리는 "40인의 도적과 알리바바"주문을 거꾸로 외운다. 그곳에 파괴의 신을 밀봉하는 인부는 감추기를 좋아하는 우리의 신처럼 생겼다. 우리의 신은 우리가 죽은 다음에 어디로 가는지 한번도 가르쳐준 적이 없다. 우리는 우리 후손의 죽음으로 지금 문명(文明)을 즐감하고 있다. 아 제발 불을 꺼야겠다. 후손들의 죽음으로 켠 전등불들을 꺼야겠다.

Electricity fueled by the Destruction of the Descendants

In Onkalo, Finland, a god is securely hidden inside a cave in the deepest of mountains. With the end of the 21st century when thousands of copper containers are placed inside the cave, the entire storage will be sealed. The god placed securely inside the copper containers is the god of destruction in the name of nuclear waste. If there is a descendent who dares to open up the containers, then the world will come to an end. 'My descendant! Please don't open the seal.' – whether to demand this or to leave it a secret forever to the descendants remains one of the most controversial issues at the moment.

Do not dare to awaken the god from his slumbers who is asleep inside the copper containers as if they are incubators or even a manger for horses. In front of the cave full of containers, we are reiterating the secret words of the story from Ali Baba and the Forty Thieves, although this time, it is in reverse. "Don't open. Don't open. Don't leave any footprints on top as if you are Neil Armstrong leaving footsteps on the Moon." With the death of my descendants, the life span of civilization is shortened. Ahh, now is the time to turn off the lamp. This is the moment to turn off the electric light brightened by the death of descendants.

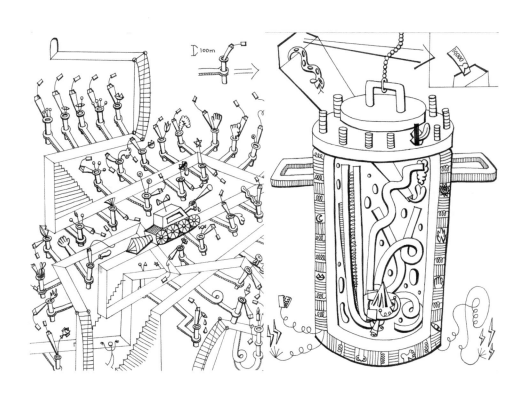

후손들의 멸종으로 컨 전기 종이에 펜 29.7×21cm 2012

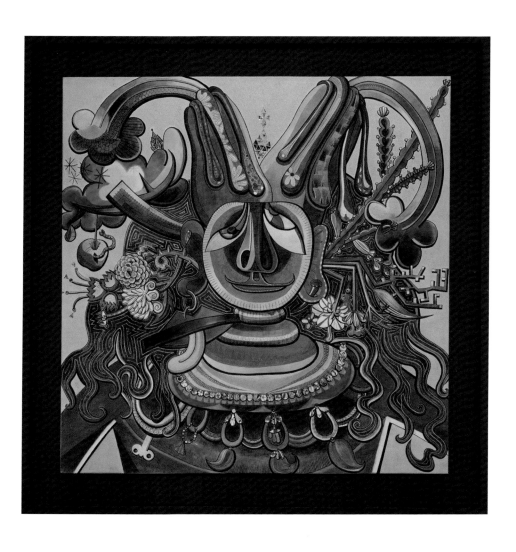

귓속의 정원을 가꾸는 여자 종이에 아크릴, 금분 153×153cm 2012

Her Body Puzzle

The Body Possessed by Media

Joyelle McSweeney / prof. Department of English, University of Notre Dame

Can a body be possessed by media? It's a trick (and tricky) question, since a medium, in the occult sense, is supposed to be possessed by others. If an entity can be possessed by a medium, or, worse, by media, it is then opened to all kinds of possession, penetration, contents it cannot contain, overcrowding, doubling up, debility and damage. Deformation and eclipses, ellipses, reemergence and reemergence.

The gist of these metaphors calls to mind the libels directed at immigrants by nativists in most parts of the world—that immigrants crowd the space, use up the resources, create waste, destroy property, crowd out the job market, live in crowded living spaces, over-impregnate, make loud music, cook loud food, dress provokingly, wear the wrong skin, crash the state or (in America) crash emergency rooms with their bodily catastrophes. Such licit fantasies reverse the actual power dynamic in which the established population holds final power over the immigrant's body.

But what if we reverse this current of thought, construing the foreign body as the one which is infiltrated, possessed, crowded, crashed with catastrophe?

In this reversed current of thought, rather than the body of the state, the foreigner's body becomes mediumistic and is itself run through, suppurated, saturated with further media, conduit of infection, irritation, correction, image, odor and noise, and worst of all: more bodies.

The Korean artist Fi Jae Lee's work operates in this zone of contamination, inflammation and metastasization. Her work is multimedia, but with none of the technophilic, flow-chartish nicety and expertise that term has begun to imply. There are too many media here, too many, even, for the multimedia environment of the Internet—her website has too many images to get a sense of the whole body of work; so much text crowds the text window that the scrollbars must be constantly manipulated to bring more into view; on my screen the crucial scrollbars are occluded. As for her art work itself, it involves sculpture, painting, installation, monologues, her own body and hair, the performance of rituals. As much as they are brimming over with color, texture, scale, activity and sensation, they are also lousy with text, text which is a bad fit for the artwork, in that it seems to occupy a testy, inflamed adjacency.

Lee's work <Le Massacre de Jesus Egoïste> is a multimedia performance which occurred in France and Chicago; on the Internet it's a heap of photographs attended by a tract which substitutes for an artist's statement, in which she asserts "I am selfish Jesus."

Here we have Jesus as the contaminating medium—as a selfish, parasitic medium. He/she/Jesus/Fi Jae Lee mediates 'between' God and people, but he/she/Jesus/Fi Jae Lee also passes into a second medium, "people's minds" from whence he/she/Jesus/Fi Jae Lee reboots inexhaustibly "forever." However, this is not the end of the Moebius like hypermediumicity and hyperposession balling up in the piece:

As the Selfish Jesus, I have realized that the unbreakable and fundamental energy, which established and maintains the world, is our selfish desires. Unfortunately, people hardly ever attain this knowledge because of what I call, "the skin," which wraps and hides the desire. For those blinded by "the skin," I do a barbarous orgy whose name is "Le Massacre de Jesus Egoïste."

Here one medium, Selfish Jesus, already possessed by Fi Jae Lee (or vice versa), does battle with another medium, "the skin", taking up the medium of "scissors.

As the tract specifies,

To enter the orgy of "the Scissors Woman," people draw the faces of human beings who they bitterly hate. "The Waitress," the priestess of the Selfish Jesus attaches the cursed faces on each headless doll scattered around her, and brings the dolls to the scissors. I ruthlessly cut the heads off. The heads fall into the pond of blood. Dangling arteries, I soak the blood to behead more and more heads. Opening their thickest "skin," all human beings in the ceremony fall into extremely delightful feeling.

The dangling modifier "dangling arteries" suggests the ways bodies have been distressed by this performance—do the arteries dangle from "the heads" or from Selfish Jesus? Meanwhile, the blood somehow becomes a medium for beheading as well as a supersaturatable medium which can become 'soaked' with itself.

Audience participation adds more bodies to the ritual; audience bodies become one more medium in the already supersaturated space. But the ritual keeps producing more personae—the Mistress of the Scissors, the Waitress, the Selfish Jesus, the dolls and their heads, the evil skin and the capacious blood. But lest that settle things, the Selfish Jesus also wishes

wish I could squeeze myself into the cracks of everyone's "skins." Settling down there, I will boom boom boom beat "the skins" to stimulate their desires. They shall call the Selfish Jesus again to liberate their desires.

It is impossible to be free of the inlooping, parasitical media, what some might call a 'feedback loop." The parasite artist/messiah's job is to irritate this interrelationship, to prompt a continual production and destruction of media, which then sites the human as the medium through which both the violence and a "delightful feeling" wells.

It's easier to assess this work through the text than through the text *and* the photographs, the photographs which in their multiplicity depict more and less than we want to see. In the photographs we get a sense of an art that is simultaneously pressing out of and into the space of itself, into and out of the roomsized installations, becoming herniated, cartoonish, bursting and suppurating. Fabric forms and sharp-looking stalactitic "shrines", photographic doll heads which compress the images of the face weirdly to two dimensions and refuse to produce an organizing third dimension, strange clear liquids that float hair and bend light, a shin-bruising fountain of wine, a woman with her body and face obscured in the garbage-like heaps of her work.

Odor and texture aren't visible in these sticky photos, yet they aren't detached from them, either. Instead they are made present in the way the images stutter, replicate and stick to each other, never settling down into a nice 360 degree "installation view."

Lee arrived at her autoproducing jelly-like mediumicity upon watching a documentary about disability:

After having recovered their lost sensory capacities through an operation, they suffered more acutely from the sudden deluge of light or sound than when they had lived with the disabilities. Our senses both require the ability to sense as well as to edit. I was shuddering under the unfamiliar environment and language much like people with such disabilities. I wanted to materialize the chaotic state in my work.

The "chaotic state" is the body's shudder, unable to regulate its own mediumicity and absorbed in an at first responsive but then self-generating spasm. Her work doesn't safely "replicate" or "recreate" this state, but "materialize[s]" it, creating a mediumistic extension or surplus with which her own body is conjoined. As she later remarks on

smelling scorched dried squid, upon her return to Seoul: "In a sense, the border of a community can be translated into boundaries of the senses. The reeking odor of grilled squid is the other as well as the abjection of the West." This is the signature gesture of Fi Jae Lee's art, this diffused and jelly-like body of work, not to exemplify or illustrate but to reek, to permeate, to particalize and infiltrate the brain of the perceiver through the porous nasal passage, even as the work itself breaks down, becomes disorganized, is destroyed yet malingers.

As Lee's mother comments, "Your workspace reeks of putrefying smell."

미디어에 사로잡힌 신체

Joyelle McSweeney / Prof. Department of English, University of Notre Dame

한 개의 몸이 여럿의 매개자에 사로잡힐 수 있을까? 이 질문은 수수께끼 같다. 매개자란 주술적인 의미로 타인들에 사로잡힌 사람을 일컫는다. 만약 한 존재가 여러 매개자에 사로잡힌다면 그는 수많은 신들에의 들림, 관통 당함, 다 실을 수 없는 내용물의 적재, 그것의 과밀, 몸의 웅크림, 병약과 파괴에 노출되는 것이리라. 변용과 상실, 생략, 재출현하고 또 재출현하는 타인들에 무방비 상태가 되는 것이리라.

이 비유는 세계 여러 나라에서 국가주의자들이 외국인들을 향해 던지는 비난과 비슷하다. 외국인들이 인구 과밀을 만들고, 자원을 고갈시키고, 쓰레기를 쏟아내고, 사유재산을 파괴하고, 노동시장을 잠식하고, 협소한 주거 공간에 살면서 지나치게 아이를 많이 낳고, 시끄러운 음악을 틀고, 냄새나는 요리를 하고, 자극적인 옷을 입고, 볼썽 사나운 피부색을 드러내고, 국가 재정을 위태롭게 한다고 생각하는 것과 비슷하다. 미국인들은 외국인들이 신체적 재난을 가지고 병원에 들이닥쳐선 응급실마저 아수라장으로 만든다고도 한다. 이런 생각을 하는 것은 법에 어긋나지는 않겠지만 원주민들이 외국인의 몸에 휘두르는 거역할 수 없는 권력의 역학 관계를 거꾸로 제시하는 것이다.

그러나 만약 이런 사고를 다시 뒤집는다면 외국인의 몸을 침략받고, 사로잡히고, 혼돈에 빠져 있고, 재앙에 부서진 몸으로 해석해낼 수 있지 않을까?

이렇게 뒤집힌 사유 속에서 국가 조직 대신 외국인의 몸이 매개자가 될 수 있다. 수많은 미디어들에 의해 관통 당해 고름이 돌고, 전염병자가 되고, 염증에 시달리고, 교정 기관에 붙들리고, 이미지에 붙들리고, 악취와 소음에 둘러싸이고, 최악의 경우에는 수많은 몸들에 둘러

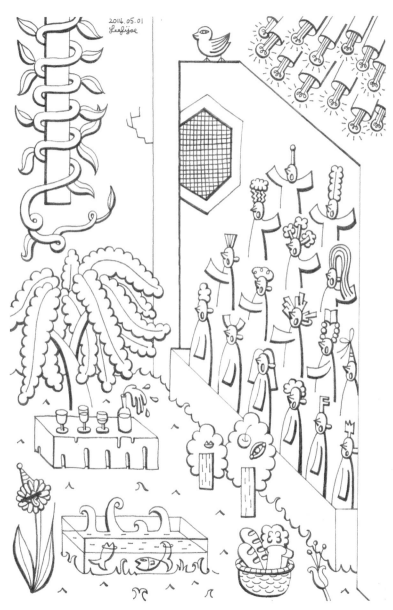

20140501 종이에 펜 17×26cm 2014

싸여 포화 상태에 이르는 매개자가 될 수 있다.

한국 작가 이피의 작품은 오염과 화농, 전이의 영역에서 가동한다. 그녀의 작품은 다중 매체적이지만 그렇다고 다중 매체라는 용어가 내포하기 시작한 기술 숭배, 정밀성이나 도식적 전문성을 담고 있지는 않다. 그녀의 작품에는 인터넷 매체 환경을 고려하더라도 너무나 많은 매체들이 등장한다. 이피의 웹사이트는 전체 작품의 규모를 파악하기 조차 힘들만큼 엄청나게 많은 이미지들이 채워져 있다. 텍스트는 창들마다 꽉 차있어서, 조금 더 보려면 스크롤 바를 계속해서 조작해야만 하고, 사실 내 모니터에서는 스크롤 바가 사라지기도 했다. 이피의 작품 자체도 조각, 회화, 설치 작품, 모놀로그, 자신의 몸과 머리, 제의적인 퍼포먼스로 가득 채워져 있다. 색채와 텍스처, 스케일과 활기, 센세이션이 차고 넘친다. 작품과 어긋나기도 하는 자극적이고 선동적인 텍스트들이 우글거린다.

이피의 작품인 〈Le Massacre de Jesus Egoïste〉는 프랑스와 시카고에서 진행된 다매체 퍼포먼스다. 작가의 홈페이지엔 작가의 글이 곁들여진 일련의 사진들이 실려 있는데, 여기서 그녀는 'I am selfish Jesus'라고 선언한다. 여기서 예수는 오염을 일으키는 매개자, 이기적이고 기생적인 매개자이다. 그/그녀/예수/이피는 신과 인간 '사이'를 연결하지만, 그/그녀/예수/이피는 또 다른 매개자인 '사람들의 생각' 속으로 흘러 든다. 거기서 그/그녀/예수/이피는 '영원히' 지치지 않고 재부팅한다. 그러나 이것이 작품 속에서 공처럼 뭉쳐진 뫼비우스적인 초매개성과 초접신성의 끝은 아니다.

"selfish Jesus"인 나는 세계를 구성하고 유지하는 근본적이고도 끝없는 에너지가 바로 이기적인 욕망이라는 것을 깨달았다. 내가 'skin'이라고 일컫는 것이 욕망을 감싸고 숨기기 때문에 사람들은 불행하게도 이 점을 인지하지 못한다. 나는 이 'skin' 아래에 있는 눈 먼 자들을 위해, 〈Le Massacre de Jesus Egoïste〉라는 이름의 주연을 베푼다.

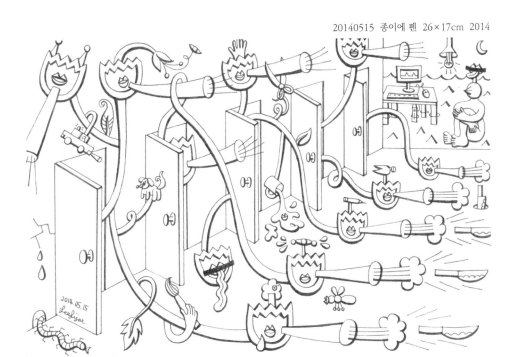

이피에 의해 이미 사로잡힌, selfish Jesus 라는 매개자는(아니면 그 반대의 경우) '가위'라는 매개자를 가지고 'skin'이라는 또 다른 매개자와 전투를 벌이게 된다.

이피 자신이 쓴 글에서 구체적으로 이야기하듯 〈가위 여인〉의 주연에 참석하기 위해서 사람들은 자신이 지극히 미워하는 얼굴을 그려야 한다. '웨이트리스'라 불리는 사도는 주변에 배치된 머리 없는 인형들 각각에 저주받은 얼굴을 부착하고 그것들을 가위 앞으로 가져온다. 가위 여인은 무자비하게 인형들의 머리를 잘라낸다. 머리는 피 웅덩이에 떨어진다. 여인

은 핏줄들을 매단 채, 점점 더 많은 머리를 참수하며 피에 젖는다. 가장 두꺼운 'skin'을 자르면서 연회에 참석한 사람들은 극단적인 기쁨에 빠져든다.

매달려 있는 매개자, '매달린 핏줄'은 퍼포먼스에 의해 외국인의 몸에 고통이 가해지던 방식들을 암시한다. 핏줄은 '머리'에 매달려 있는 것인가? 아니면 selfish Jesus에 매달려 있는 것인가? 피는 참수의 매개체인 동시에 스스로 흥건해질 수 있는 과대 포화 상태의 매개자가 된다.

관객의 참여는 점점 더 많은 몸을 제의에 보탠다. 관객의 몸은 이미 포화 상태가 된 공간에 또 다른 매개자가 된다. 제의는 점점 더 많은 페르소나를 계속 생산한다. 가위의 여인, 웨이트리스, 이기적인 예수, 인형들과 인형의 머리들, 사악한 피부와 넘쳐나는 피. 그러나 이에 만족하지 않는 이기적인 예수가 또 다른 것을 원한다.

"모든 이들의 'skin' 사이 사이로 나(가위)를 끼워 넣을 수 있다면. 그곳에 자리 잡고, 'skin'을 계속 가격하고, 자극하고 싶어진다. 그들도 the Selfish Jesus를 불러들여 자신들의 욕망을 자유롭게 할 수 있을 것이다."

누군가는 '피드백의 순환'이라고 명명할 만한 것, 작품에 붙어서 기생하는 매체들의 순환을 제어하는 것은 불가능하다. 기생하는 매개자인 예술가/메시아의 활동은 대립하지만 서로를 자극하고, 지속적인 생산과 파괴 활동을 유도해 폭력과 '환희'가 함께 솟아나는 매개자로서의 위치에 작가를 자리하게 하는 것이다.

이 작품은 사진들을 통해서 보다는 오히려 작가의 텍스트를 통해서 더 쉽게 들여다 볼 수 있다. 사진들은 그 다양성 때문에 우리가 보고자 하는 것을 너무 많이 보여주거나 아니면 덜 보여준다. 공간 속으로 밀려 들어가고 또한 동시에 밀려 나오는, 방 크기의 설치물 속으로 밀려 들어가고 다시 그로부터 밀려 나오는, 그래서 탈장되고, 만화처럼 왜곡되고, 터지고 곪고

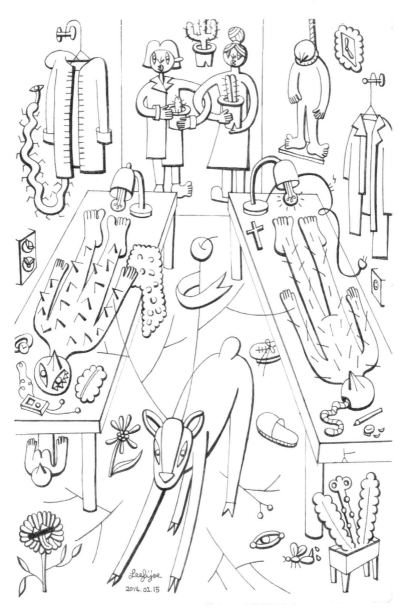

20140215 종이에 펜 17×26cm 2014

있는 어떤 예술 작품을 엿보게 한다. 옷감으로 만들어진 형상들과 날카로워 보이는 종유석의 '성소', 잘 배열된 삼차원을 거부하고 얼굴 이미지들을 이차원으로 기묘하게 응축시킨 인형 머리들, 머리카락을 떠다니게 하고 빛을 굴절시키는 이상하게 투명한 액체, 발목까지 물들이는 와인 분수, 쓰레기 더미처럼 가득 쌓인 작품에 몸과 얼굴이 가려진 여자. 이 끈적거리는 사진들에서 냄새와 질감까지 느껴지는 것은 아니지만 냄새와 질감은 이 이미지들이 더듬거리며, 스스로 복제하고, 서로 엉겨 붙는 가운데 저절로 현현한다. 360도 '설치 작품 보기'로는 결코 드러나지 않는 텍스트가 나타난다.

이피는 농아 장애인에 대한 다큐멘터리를 보면서 젤리라는 매체를 발견했다고 한다.

"시각적 장애나 청각적 장애를 가졌던 사람이 수술에 의해 그 감각 능력을 회복하게 되면, 갑자기 닥쳐오는 소리나 빛의 홍수에 시달려 장애가 있었을 때보다 더 괴로운 지경에 이른다는 다큐멘터리를 본 적이 있다. 우리의 감각이란 느끼는 능력이면서 동시에 편집의 능력이기 때문이라 했다. 마치 나는 그런 편집 기능을 익히지 못한 사람들처럼 낯선 환경과 언어 속에서 공포에 떨었다. 나는 그런 혼란을 형상화해보고 싶었다.

'혼란'은 자신의 매개자로서의 상태를 제어하지 못해서 반응만하다가 곧 자발적인 경련에 이르는 신체의 전율을 이르는 말이다. 이피의 작품은 이런 상태를 안전하게 '복제' 하거나 '재생산'하는 것이 아니라 매개자적인 확장이나 잉여를 그녀 자신의 몸으로 결합하고 창조해내어 그것을 '실현' 하는 것이다. 그녀가 나중에 서울에 돌아가서 오징어 냄새에 대해 말한 것처럼, '어떤 의미에서 공동체의 경계는 감각의 경계라 할 수 있다. 구운 오징어 지독한 냄새는 서양의 타자이며 아브젝시옹(abjection)이다'. 이것이 바로 이피 작품의 특징적인 몸짓이다. 그녀의 또 다른 작품, 흩어져 버리는 젤리 형태의 작품〈Memememememe Candle〉처럼 말이다. 어떤 예를 들거나 보여주기 위해서 작품을 하는 것이 아니라 악취를 풍기고, 스며들고, 후각을 통해 보는 이의 뇌의 어떤 특정 부위를 자극하고 잠식하기 위한 것,

심지어 작품 자체가 무너지고 분열되고 파괴되어서, 병에 걸린 듯한 작품.

작가의 어머니는 말하지 않았던가. '네 작업실에서 썩는 냄새가 진동해.' 라고.

2014. 03. 17

Leekjae

20140317 종이에 펜 17×26cm 2014

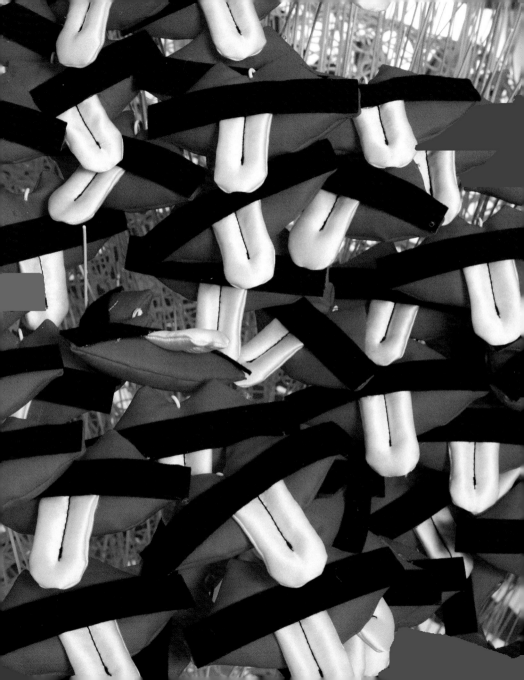

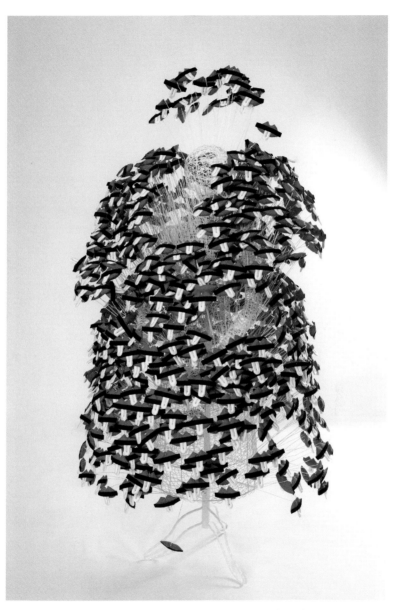

메롱부인 혼합재료 100×100×200cm 2011 (◁부분)

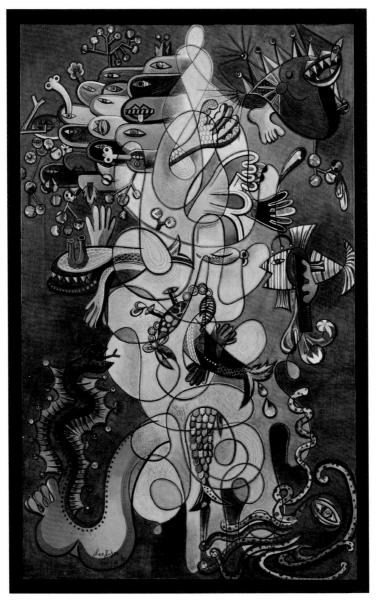

심해의 명랑한 배치 캔버스에 아크릴 87×138cm 2010

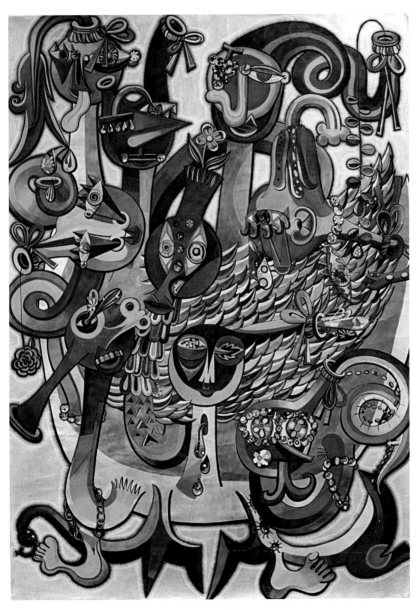

구면층 한지에 아크릴, 수채, 색연필 145×210cm 2010

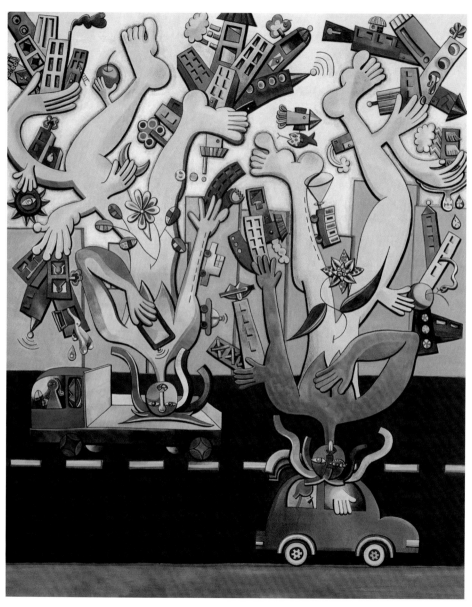

The Purple Road 종이에 아크릴, 수채, 색연필 130×162cm 2011

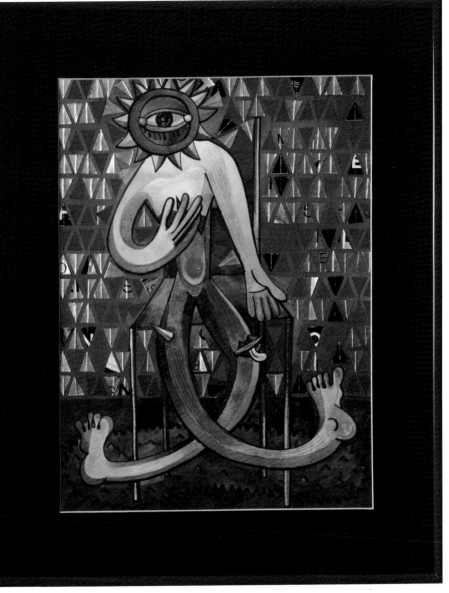

로션을 바르고 있는 1302호 고분의 태양부인 종이에 수채, 잡지콜라주 40×49cm 2010

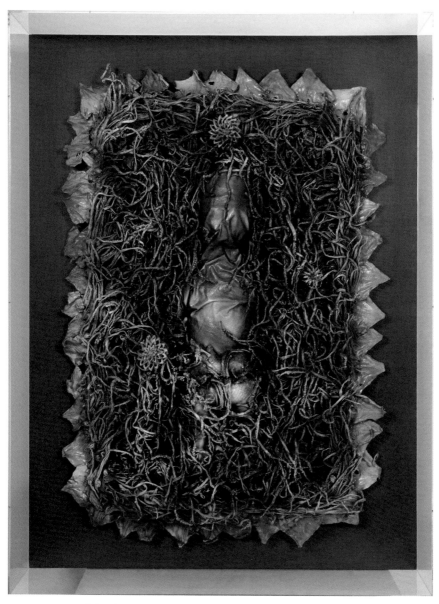

심해는 영혼을 잠식한다 나무, 말린 오징어 92×122×28cm 2010

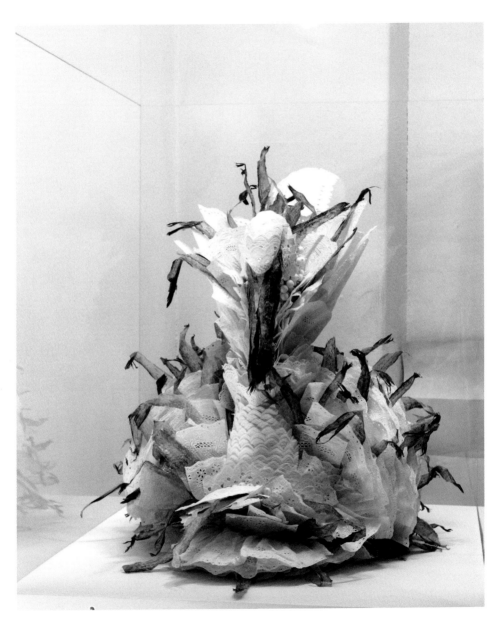

새를 위한 맞춤복 레이스, 황태포 91×76×91cm 2011

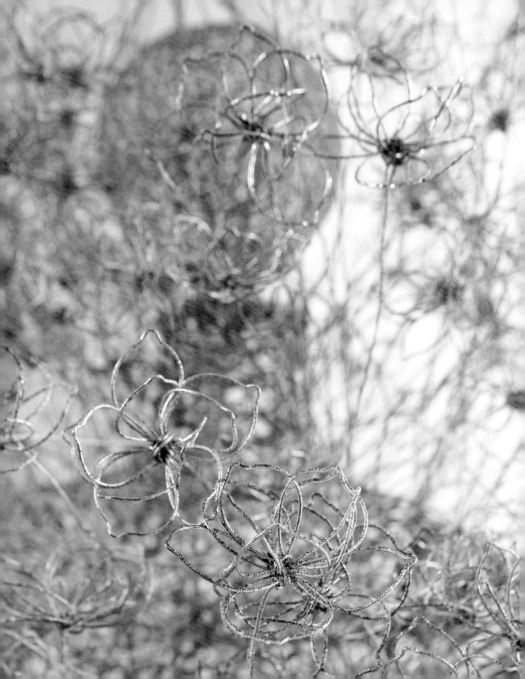

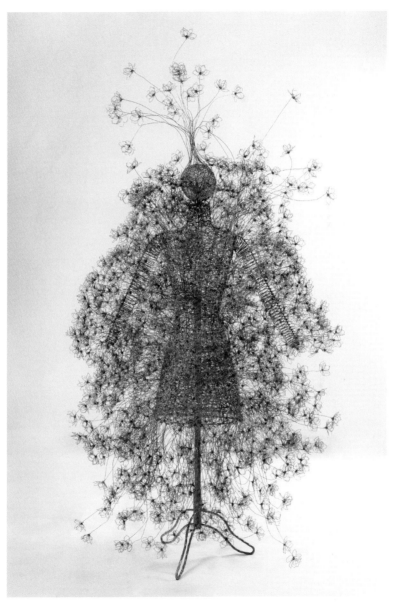

바람의 조각 혼합재료 100×100×200cm 2010 (◁부분)

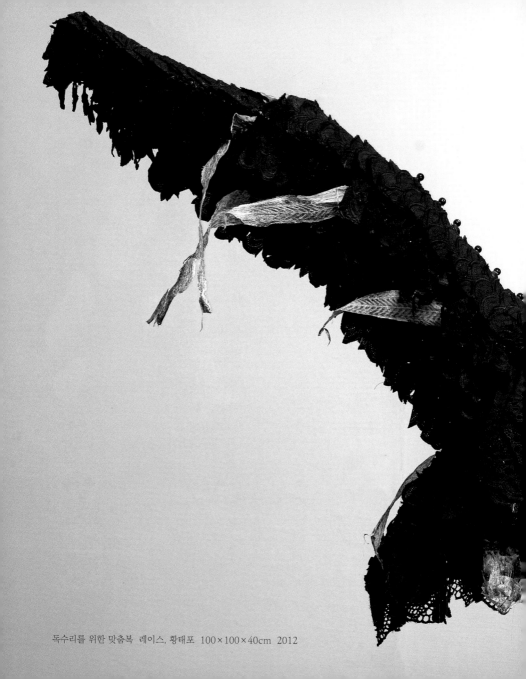

독수리를 위한 맞춤복 레이스, 황태포 100×100×40cm 2012

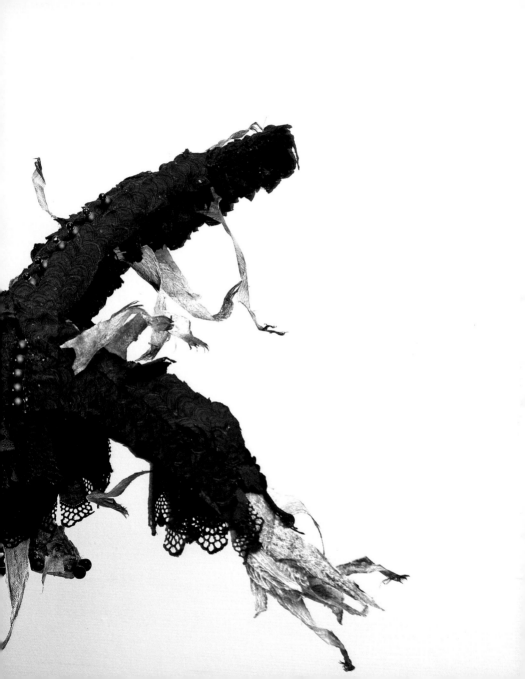

나의 서유기
Monkey to the West

나의 서유기 - Monkey to the West

이 피

나는 거슬러 가고 싶다. 일상의 단면, 그 한 순간을 정지시켜 공예품을 만든 듯한 이즈음의 미술 작품들로부터 도망가고 싶다. 나는 긴긴 시간을 실패처럼 둘둘 감아서 들고 가고 싶다. 나는 작품에 깃들인 시간을 자르지 않고 뭉치고 싶다. 나는 온갖 생필품들을 가득 짊어지고 이 동네 저 동네를 기웃거리는 보부상처럼 작품 하나마다 나의 서사를 탑재하고 싶다. 나는 점점 무거워지는 서사 꾸러미를 짊어지고 힘겹게 이 세상을 헤쳐 나아가고 싶다.

나는 문학과 지성사에서 10권으로 완간된 오승은의 〈서유기〉를 일 년 째 천천히 읽고 있다. 삼장법사 일행이 저승에 도착했으나 환생하지 못하고 떠도는 사람들을 구하러 천축국으로 가고 있다. 내가 아직 책의 마지막 부분을 다 읽지 않았으므로 그들은 아직 서역에 도착하지 못했다. 어쩌면 그들은 영원히 도착하지 못할 것만 같다. 매순간 위험한 모험이 그들을 기다리고 있다. 하지만 나는 서역을 다녀온 사람처럼 여유 있게 그들의 모험을 읽고 있다. 도착이 중요한 게 아니라 고비를 넘는 과정이 중요하다고 생각한다. 그들이 한 개의 고개를 넘을 때마다 중국식 판타지가 하나씩 공중에 흩뿌려진다. 판타지 속에는 요괴가 있다. 요괴는 용의 비늘이나 황금 갑옷을 입고 거창하게 나타나지만 삼장법사 일행의 격퇴를 받은 다음엔 초라한 동물로 사라진다. 마치 나의 지나간 분노나 불안의 찌꺼기 같다. 나는 〈서유기〉를 읽으면서 나의 '서유(Journey to the West)'를 추체험하고 있다. 나는 이번 전시회에서 나는 나의 〈서유〉를 독백하고자 한다.

나는 미국에서 돌아오면서 나의 대부분의 설치 작품들을 파기했다. 나는 서울에서의 새 작업 속에서 지나간 시간의 유령(요괴)들을 불러들이기도 하고 내동댕이치기도 했다. 그것은 마치 나의 내면의 서유기를 다시 읽는 것과 같았다.

삼장법사는 원숭이 일행을 몰고 다니지만 나는 검고 따뜻한 짐승 한 마리를 품고 다닌다. 이 짐승은 내가 태어나기 전부터 발생해 있었을 어떤 에너지다. 나는 미국에 체류하는 동안 늘

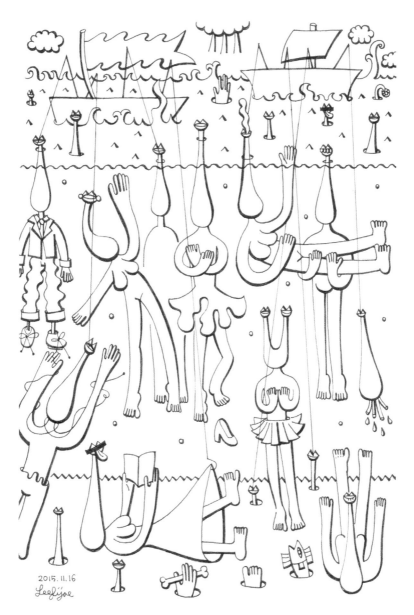

2015. 11. 16
Leelijae

20151116 종이에 펜 17×26cm 2015

이상한 괴리 현상 속에 있었다. 나는 바다처럼 광대한 미시건 호수나 허드슨강이 내려다보이는 거처에서 밤마다 가위에 눌렸고, 생리통에 시달렸다. 서울에서 온 한약을 먹으면 그 증세가 약해졌다가 시간이 지나면 다시 파도처럼 아픔이 밀려왔다. 현관문 아래 거대한 가로수에는 까마귀들이 수십마리씩 떼지어 앉아 시끄럽게 내 미래의 죽음을 울어 주었다.

나는 마치 거울 속에 사는 여자와 같은 기분이 들었다. 낮에 스튜디오에서 친구들과 작업에 열중할 때는 잊었지만, 거울 속에선 외국인이라는 명찰을 단 조그만 아시아여자가 나타났다. 보는 것으로 정체성이 결정된다는 글을 읽은 적이 있었는데, 내가 보는 서양, 그래서 동일시되어 버린 서양과 내 피부와 몸의 형상이 보여주는 이방이 충돌했다. 마치 오승은이라는 작가가 만들어낸 삼장법사 일행은 천축국으로 가고 있지만 작가는 명나라의 어느 골방에 앉아 글을 쓰고 있는 것처럼 하나의 나는 외국에 있고, 또 하나의 나는 거울 밖 어딘가 부모님 곁에 앉아 작품을 제작하는 듯한 느낌이 들었다. 나는 눈을 감고 검은 거울 밖으로 멀리 가곤 했다.

나는 제일 먼저 그 먼 곳의 나를 불러오는 여신의 제단을 만들었다. 외로운 밤에 내가 만든 여신의 가슴에 달린 삼각별들이 먼 곳의 나를 향해 부우웅 소리를 내었다. 나는 내 외로움의 집적물들인 그 여신이 스스로 걸어다니고 노래하게 전기 장치를 했다(〈My Shrine〉). 제단에 불을 켜면 나의 외로운 내면 깊숙이 자리 잡은, 외롭고 잔인한 예수(〈The Selfish Jesus〉)와 루이 14세(〈Louis XIV-Bodhisattva〉), 혹은 표피가 없는 내장 여자(〈The Intestine Woman〉), 내 일기장을 말아 온 몸을 장식한 '나방(〈My Moth〉)'을 만날 수 있었다. 그들은 내 피부 껍질을 벗기기만 하면 보일 것 같은 나의 오만한 self였으며, 피부 안쪽 세계의 오만한 주인이었다. 나는 〈Le Massacre de Jesus Egoïste〉라는 이름의 주연을 베풀고, 포도주 분수에 서서 퍼포먼스에 참여자에게 세례를 주었고 내 몸인 거대한 가위로 인형의 머리를 잘라 주었다. 나는 아시아 여자의 외피 속에서 울고 있는 검고 따뜻한 짐승 한 마리를 자꾸만 꺼내어 보여 주었다.

나는 차가운 젤리 속을 천천히 유영하는 듯한 느낌, 혹은 거울 뒤편의 수은을 몸에 바른 듯한 느낌이 들었다. 내 몸을 저 먼 곳, 동양의 작은 곳에 두고 나는 투명한 젤리 속에서 시간 차를 극복하지 못했다. 나는 엄마에게 편지를 썼다. '엄마, 여러 나라 각 지방의 젤리 맛은 모

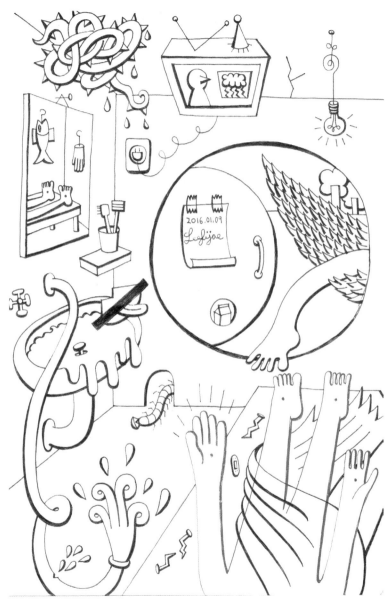

20160109 종이에 펜 17×26cm 2016

두 달라. 퐁피두센터 매점에서 파는 젤리는 시큼하고, 시카고 학교 매점에서 파는 젤리는 푸석거려. 설탕도 얼마나 두껍게 발라져 있다구, 서울에서 사먹었던 젤리는 플라스틱처럼 질겼어.'(〈Memememememememe Candle〉) 나는 봄과 보임 사이, 안과 밖 사이, 신과 인간 사이, 서양과 동양 사이, 피부와 피부 아래를 맴돌았다. 피부와 피부 아래가 그렇게 멀리 떨어져 있을 줄 몰랐다. 나는 그렇게 두 존재로 갈라진 채 〈Sk/in & Out〉했다. in 에도 있었고, out 속에도 있었다. 혹은 그 어느 것에도 있지 않았다. 나는 있음을 창조하려고 서역으로 가는 나와 따뜻하고 검은 에너지 덩어리인, '없음'을 향해 가려는 나 사이에서 분열했다. 이방인으로서의 나와 본래의 나가 분열했다. 나는 분열 속에서 이 세상에 없을 것 같은 작은 생물 형상들을 창조해 큰 집적물을 제작했다. 나의 작은 손길들이 시간 속에서 큰 형상을 이뤄갔다. 나는 외로움과 분열의 작은 단위들을 모아 큰 덩어리를 제작했다.

아무도 다니지 않는 곳, 거울의 앞면과 뒷면 사이, 피부와 내장 사이 어두운 그곳, 빙산과 빙산 사이, 깊이 홈이 파진 크레바스가 내 거처였다. 나는 그곳에서 땅에 머리를 박고 서 있는 나무를 만났다. 배가 고프면 얼른 손을 뻗쳐 입으로 밥(양분)을 가져가는 거꾸로 선 물구나무, 나는 그 나무의 뱃속과 파묻힌 머리에 환한 등을 달아 주었다. 그렇게 하다보니 세상의 모든 나무는 머리를 땅에 처박고, 그리하여 입과 코와 눈도 땅에 처박고 가랑이를 벌려 하늘에 몸을 흔들고 있다는 생각이 들었다. 나는 그 나무의 몸에 물고기와 열매를 매달아 주었다 (〈Swirling on Her Head〉).

나는 한국에서 최초로 신화 속에 등장한 여자를 생각했다. 그 여자는 우리나라 건국 신화 속의 암컷이었다. 그녀는 고행을 통해 곰에서 여자가 되었지만, 아들을 낳고서 신화 속에서 사라졌다. 그녀는 인간의 입장에서 보자면 나처럼 먼 곳에서 온 이방인이었다. 나는 그 여자의 몸, 곰의 형상에서 인간인 한 여자가 솟구쳐 오르는 모습을 작업했다. 그녀의 몸에서 피의 분수가 솟구치고 빛이 쏟아지게 했다. 그리고 그녀의 식물, 동물, 바다 생물 등이 새겨진 피부는 그녀의 밖에 걸려 있게 했다. 피부와 분수 그녀 사이에 그녀의 존재가 있게 했다. 나는 관람자의 오감을 자극하고 싶었다. 빛과 소리와 순환하는 붉은 물, 분수의 모습으로(〈웅녀 the First Woman of Korea〉).

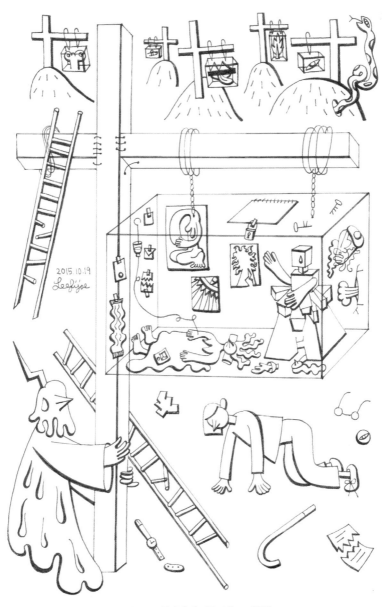

2015.10.19
Leegijoe

나는 서울에 돌아오자마자 시위 현장에 가 보았다. 그 때 나에게 강렬하게 새겨진 감각이 촛불들보다 시위가 소강상태에 들어가는 시각, 사람들이 길거리 한가운데서 휴대용가스기기에 구워먹는 오징어 타는 냄새였다. 말린 오징어는 서양 사람들이 가장 싫어하는 음식 재료다. 특히 구운 오징어 냄새는 시체 타는 냄새가 난다고 혐오한다. '해저2만리'에서 오징어는 처단해야할 괴물이다. 어떤 의미에서 공동체의 경계는 감각의 경계라 할 수 있다. 오징어 냄새는 서양의 타자이며 abjection 이지만, 서울은 그 냄새로 서양의 이방인이었던 나를 환대했다. 오징어가 서울 사람들의 질긴 시간 근육처럼 느껴졌고, 곧 발진하는 우주선처럼 활기차게 느껴졌다. 나는 우주선과 근육, 그 둘을 다 가진 존재를 구상했다. 오징어는 심해에서 스스로 발광할 줄 아는 별과 같은 존재다. 그러나 오징어는 오징어잡이 배에 매달린 집어등이라는 유혹에 이끌려 심해라는 자신의 존재 기반을 잃고, 혐오식품이자 기호 식품이 되었다. 오징어가 나에게 말했다. "내 몸의 발광세포가 심장소리에 맞춰 두근두근 빛난다. 공중에서 거대한 빛 덩어리들이 쏟아진다. 나는 곧 구원받을 거야. 답답하고 무서운 차가운 어둠으로부터 해방될 거야. 나는 내 몸 속에 잔재하는 칠흑 같은 어둠을 모조리 뱉어버릴거야. 순간 날카로운 꼬챙이가 나를 꿰뚫어. 아파. 쓰라림이 나를 빛 속으로 인도해. 승천하는 것에서는 냄새가 나."나는 말린 오징어 다리들을 두른 몸을 가진 심해에서 이륙한 존재(〈승천하는 것은 냄새가 난다 Everything Ascending to Heaven Smells Rotten〉)와 스스로 발광하는, 우주선과 유사한 거대 오징어를 함께 배치해 나를 줄곧 거울 안 세상으로 이끈 검고 따뜻한 짐승 같은 심해를 환기하고 싶기도 했다. (〈물 속의 에밀레 Bell in the Water〉) 엄마가 방향제를 분사하며 말했다. "네 작업실에서 썩는 냄새가 진동해."

이 글을 쓰고 있는 오늘까지 나 혹은 삼장법사 일행은 무엇을 얻으려고 '서유'했다가 돌아왔는가. 아마도 심해의 어두운 빛 속에 숨은 경전을 찾으려 했나보다. 나는 지금 어떻게 보면 없고, 어떻게 보면 있는 이 어둠 속에서 스스로 발광하는 생물의 눈빛 같은 것, 그 무늬 같은 것을 나는 얼핏 본 느낌이 든다.

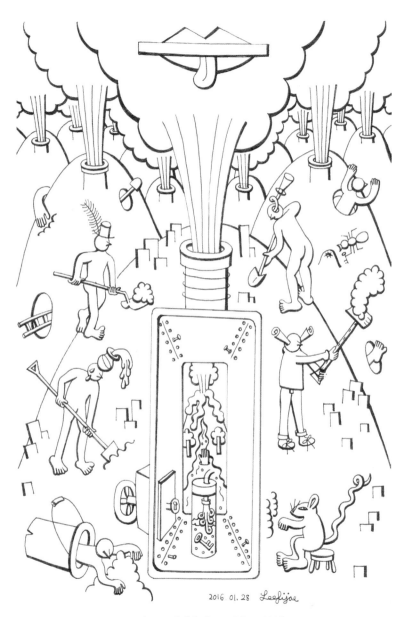

2016 01. 28 Leefijae

20160128 종이에 펜 17×26cm 2016

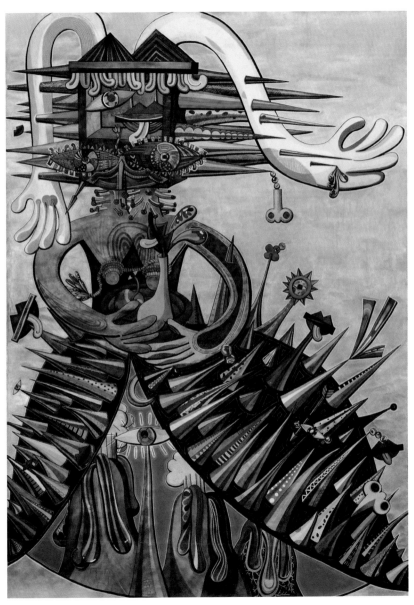

나의 나방 한지에 아크릴, 수채, 색연필 200×150cm 2009

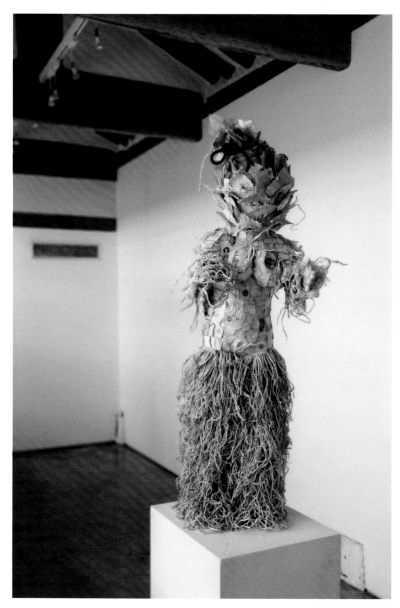

승천하는 것은 냄새가 난다 no.1 말린 오징어 50×50×132cm 2010

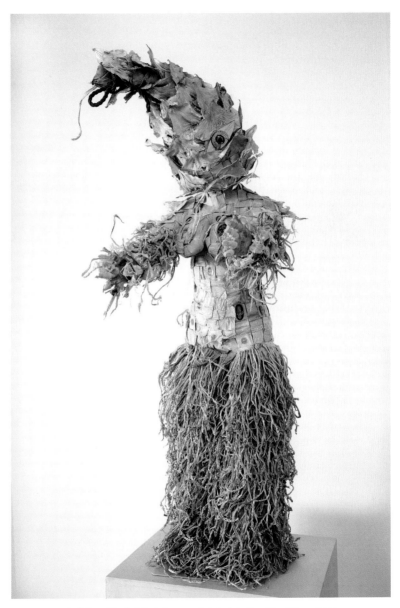

승천하는 것은 냄새가 난다 no.1 말린 오징어 50×50×132cm 2010

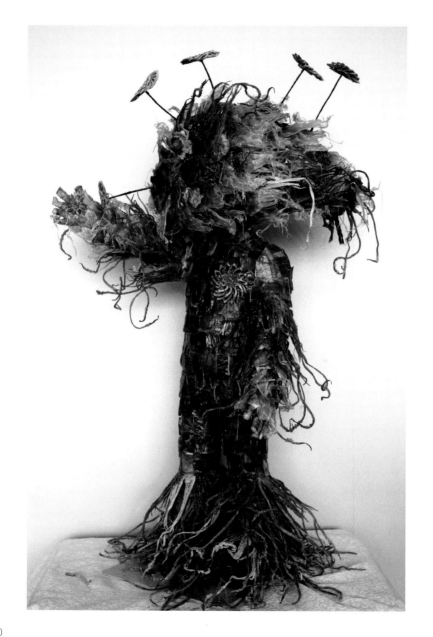

승천하는 것은 냄새가 난다 no. 3 말린 오징어 60×60×100cm 2010

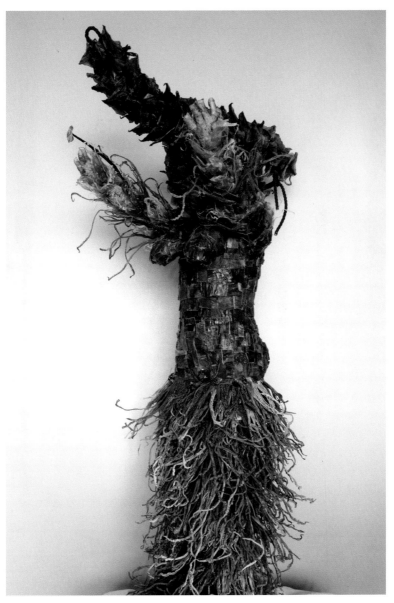

승천하는 것은 냄새가 난다 no. 2 말린 오징어 80×95×145cm 2010

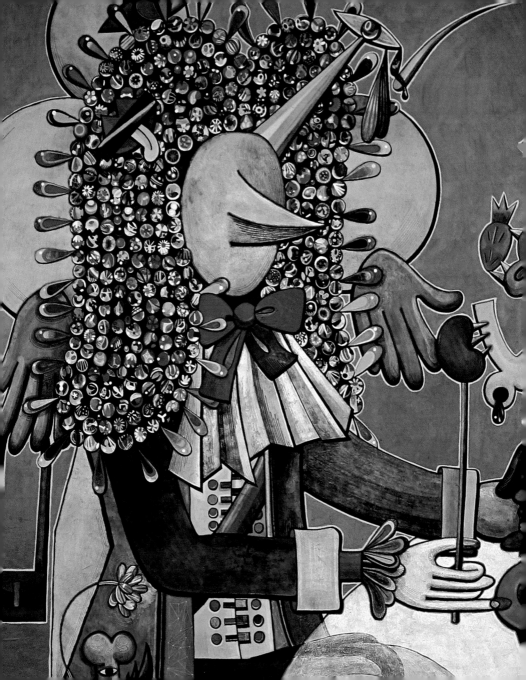

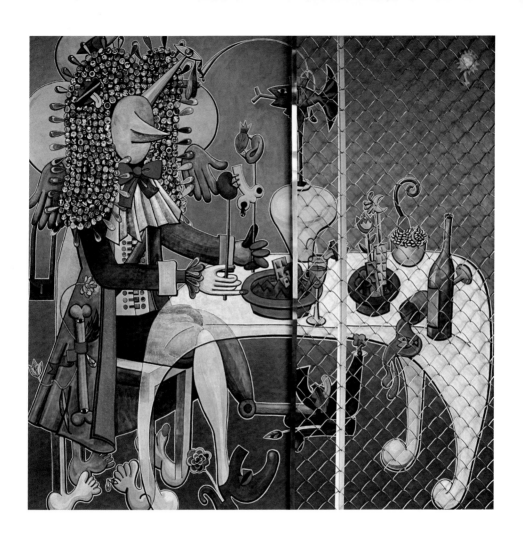

루이 14세 보살 한지에 아크릴, 수채, 색연필 230×215cm 2009 (◁부분)

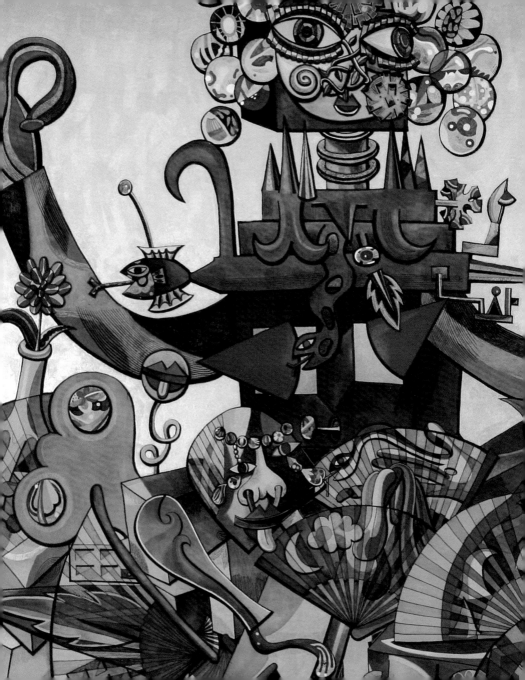

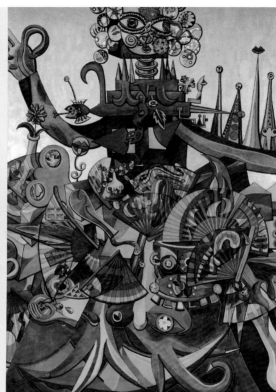

나의 성전 한지에 아크릴, 수채, 색연필 285×215cm 2009 (◁부분)

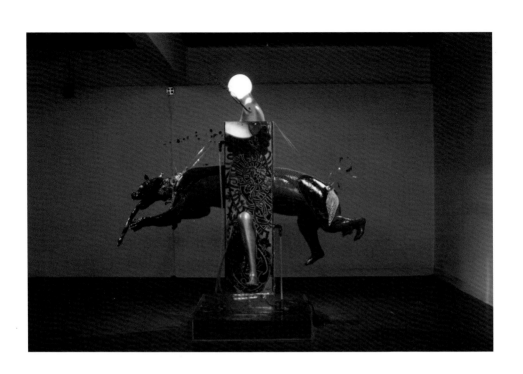

웅녀 혼합재료 220×220×198cm 2009

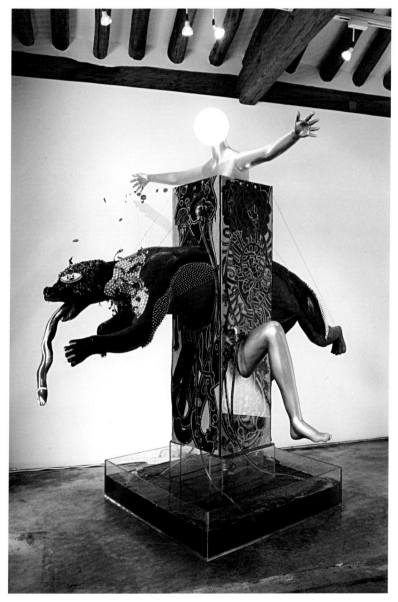

웅녀 혼합재료 220×220×198cm 2009

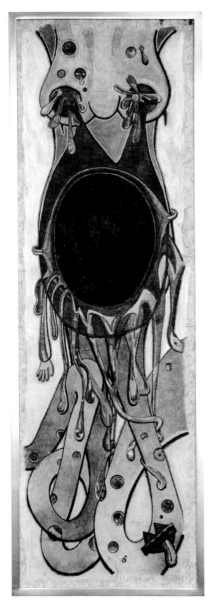
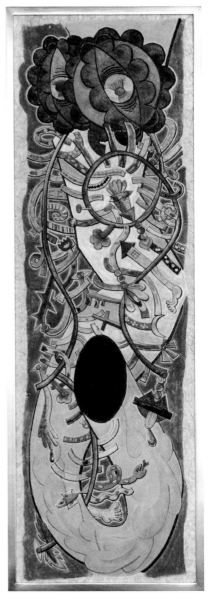

웅녀를 위한 그림들 67×161cm 2008

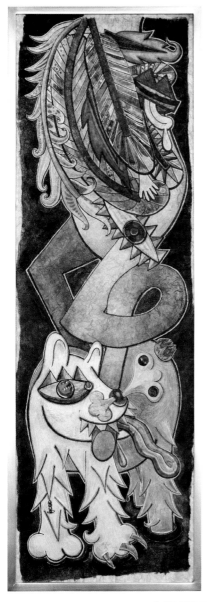
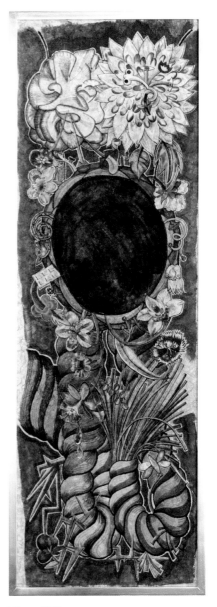

웅녀를 위한 그림들 67×161cm 2008

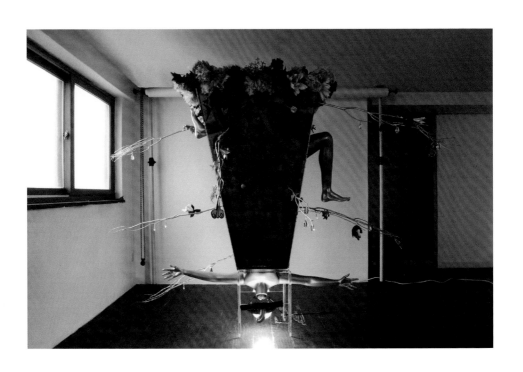

Swirling on Her Head no 2. 혼합재료 259×259×198cm 2008

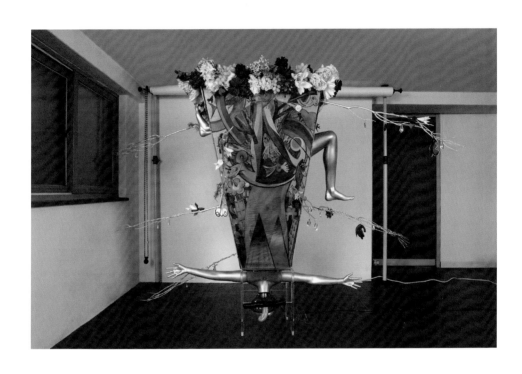

Swirling on Her Head no 2. 혼합재료 259×259×198cm 2008

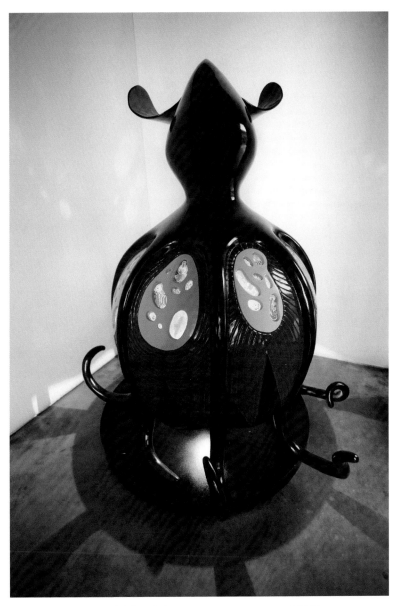

물 속의 에밀레 혼합재료 120×120×150cm 2009 (◁부분)

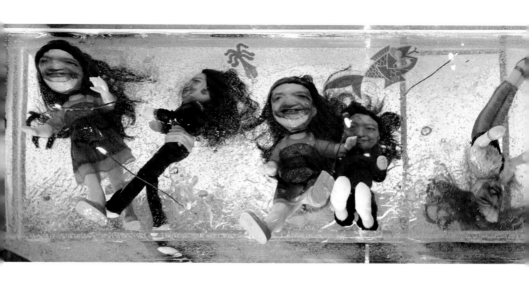

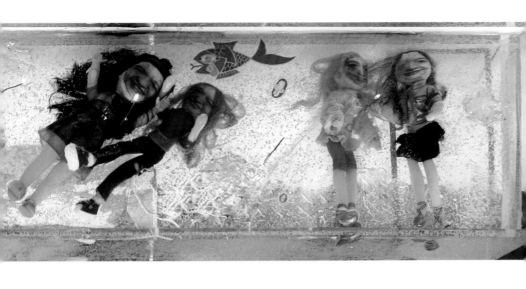

Memememememememe Candle 혼합재료 200×40×70.5cm 2009

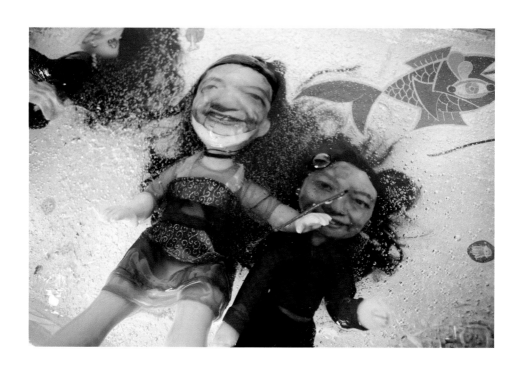

Memememememememe Candle 혼합재료 200×40×70.5cm 2009 (◁부분)

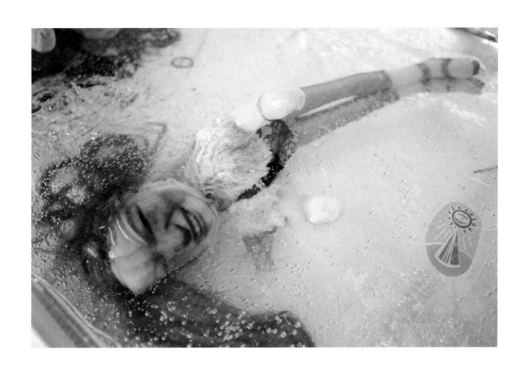

Mememememememe Candle 혼합재료 200×40×70.5cm 2009 (◁부분)

내장여자 (머리 부분)

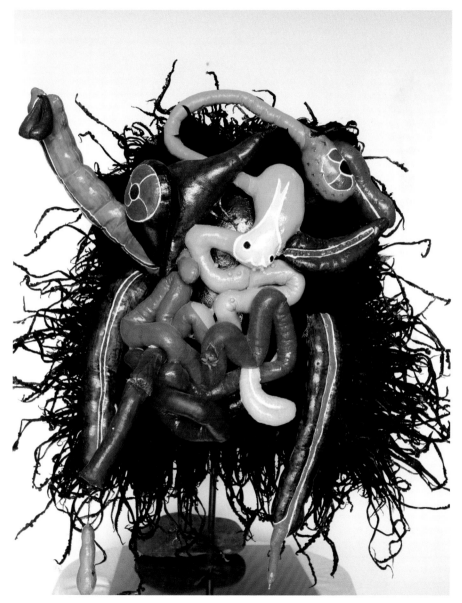

내장여자 (머리 부분)

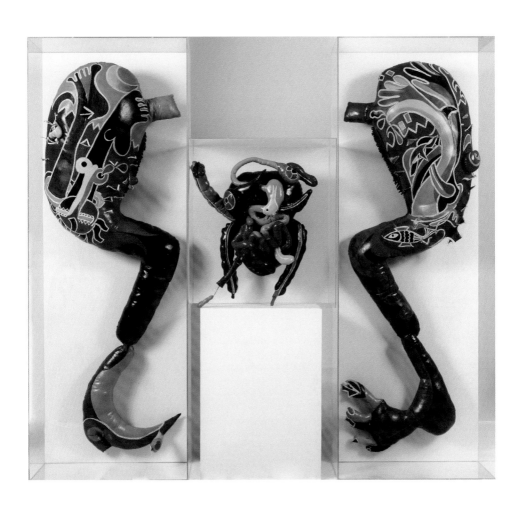

(해체된) 내장여자 혼합재료 188×30×180cm 2008

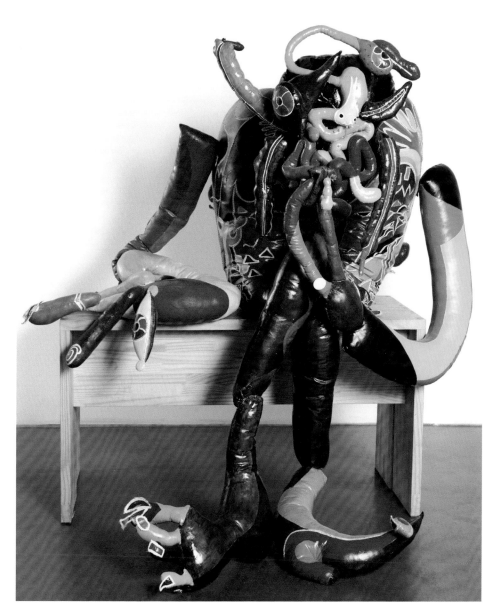

내장여자 혼합재료 91×91×224cm 2008

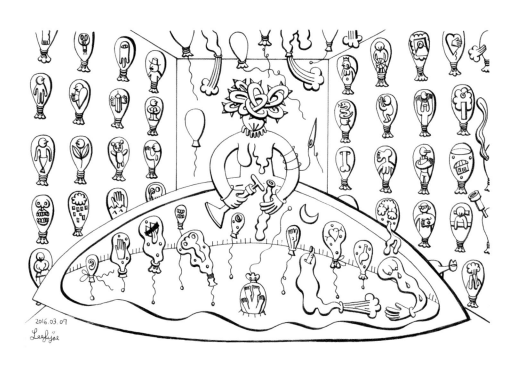

2016.03.07
Leehjoe

20160307 종이에 펜 26×17cm 2016

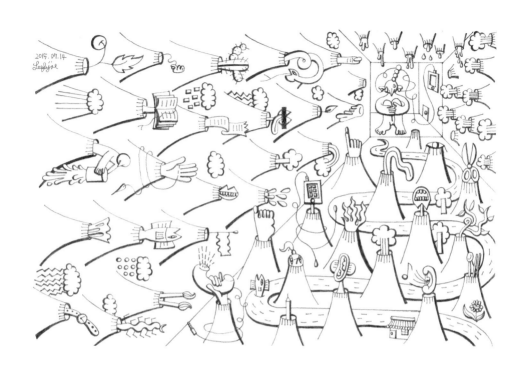

20150714 종이에 펜 26×17cm 2016

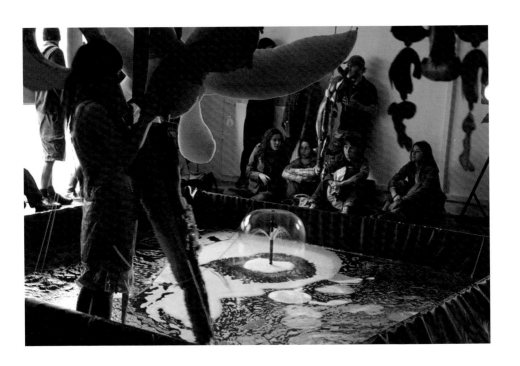

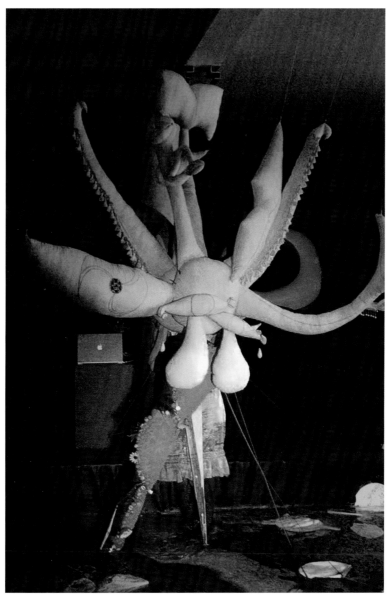

Le Massacre de Jesus Egoïste 혼합재료 가변크기 2008 (◁ performance)

Profile

©조기수 사진

이 피 Lee, Fi-Jae 李 徽

Education

2007 M. F. A. Art and Technology Studies
School of the Art Institute of Chicago

2007 02.04-04.20
Participant of an exchange program at
l'École Supérieure d'Art d'Aix-en-Provence

2005 B. F. A. School of the Art Institute of Chicago

Award

2009 Arko Young Art Frontier Grant
한국문화예술위원회

2002 The Alumni Award
The Chicago Chapter of the Alumni
Association of School of the Art Institute of
Chicago

Residency

2014 서울시립미술관 난지미술창작스튜디오
SeMA Nanji Residency, Seoul Museum of Art

2011 국립현대미술관 고양미술창작스튜디오
Goyang Art Studio, National Museum of
Contemporary Art, Korea

2007 Artstar. Season 2 Gallery HD New York NYC

Solo Exhibitions

2016 <천사의 내부 The inside of the Angel> Trunk
Gallery, Seoul Korea

2014 <내 얼굴의 전세계 The Whole World on My
Face> Gallery Artlink, Seoul Korea

2012 <이피의 진기한 캐비닛 The Cabinet of Fi's
Curiosities> Gallery Artlink, Seoul Korea

2011 <Her Body Puzzle> 논밭갤러리 Nonbat Art
Center, Paju Korea

2010 <Monkey to the West> Gallery Artlink,
Seoul Korea

2009 <Fi Jae Lee> Cecille R. Hunt Gallery, St.
Louis MO USA

2007 <Le Massacre de Jesus Egoïste> l'École
Supérieure d'Art d'Aix en Provence,
Aix-en-Provence France

2006 <Skin & Out> Caladan Gallery, Beverley
MA USA

2004 <My Shrine> Base Space, Chicago IL USA

1997 <A Person Searching for Eyes, a Nose and a
Mouth> 갤러리 바탕골, Seoul Korea

Group Exhibitions

2016 <Made in Seoul> Abbaye Saint André Centre d'art contemporain – 통의동 보안여관, Meymac, France

2016 <SHOWCASE> 북서울미술관 Buk Seoul Museum of Art, Seoul Korea

2015 <Art Taipei> Taipei World Trade Center, Taipei Taiwan

2015 <DIGIFUN ART> 서울시립미술관, Seoul Museum of Art, Seoul Korea

2015 <용한 점집 A Skilled Fortuneteller's House> 자하미술관, Zaha Museum, Seoul Korea

2015 <한국여성미술祭〉 Korean Woman Art Festival> 전북도립미술관 Jeonbuk Museum of Art, Jeonju Korea

2015 <십삼야 Thirteen Nights> 이상의 집 Yi Sang's House, Seoul Korea

2015 <Lady's Salon> Dorossy Salon, Seoul Korea

2014 <팔로우 미 Follow Me> 북서울미술관 Buk Seoul Museum of Art, Seoul Korea

2014 <도큐멘터리: 달 뒷면의 세계 Documenteries: The World behind the Moon> 난지미술창작 스튜디오 SeMA Nanji Residency, Seoul Korea

2014 <전시의 대가 Jeonsiuidaega> 난지미술창작 스튜디오 SeMA Nanji Residency, Seoul Korea

2014 <부드러운 스크린: 장치들의 몽타주 Soft Screen: Montage of Dispositif> 난지미술 창작스튜디오 SeMA Nanji Residency, Seoul Korea

2014 <Heavy Habit> 난지미술창작스튜디오 SeMA Nanji Residency, Seoul Korea

2014 <Infinity> Space K, Gwacheon, Korea

2014 <느낌의 공동체 Band of Feeling> 난지미술 창작스튜디오 SeMA Nanji Residency, Seoul Korea

2014 <FTS, We are Going to Space!> 난지미술창작 스튜디오 SeMA Nanji Residency, Seoul Korea

2014 <Through the Eyes of Mother> KCCOC, Chicago USA

2013 <어린이 꿈★틀〉 경기도미술관 Gyeonggi Museum of Modern Art, Ansan Korea

2013 <제 5회 ArtRoad 77 아트페어 – With Art, With Artist!> Gallery Moa, Paju Korea

2013 <제 31회 화랑미술제 31st Korea Galleries Art Fair> Coex 3F Hall D, Seoul Korea

2013 <제한된 사용 The Limited Appropriation〉 복합문화공간 꿀&꿀풀 Space ggooll&ggoollpool, Seoul Korea

2012 <Fantastic 미술白書> 꿈의 숲 아트센터 드림 갤러리 Dream Forest Art Center-Dream

Gallery, Seoul Korea

2012 <미술과 놀이전: 동물의 사육제 Art & Play 2012
– The Carnival of the Animals> 예술의 전당
한가람 미술관 Seoul Arts Center Hangaram
Museum, Seoul Korea

2012 <SAC ARTIST 기획 초대전 I> 예술의 전당
한가람 미술관 Seoul Arts Center Hangaram
Museum, Seoul Korea

2012 <다시, 추상이다 Again, It's Abstract> Space K,
KOLON Tower, Gwacheon Korea

2011 <새로운 발흥지 : 2부 포스트 휴먼 The New
Epicenter : Chapter 2 Post-Human> 우민아
트센터 Woomin Art Center, Cheongju Korea

2011 <Korea Tomorrow> 예술의 전당 한가람 미술관
Seoul Arts Center Hangaram Museum,
Korea

2011 <제 3회 ArtRoad 77 아트페어 – With Art, With
Artist!> 논밭예술학교 Nonbat Art Center,
Paju Korea

2011 <Intro – CHANDONG GOYANG> 국립고양
미술창작스튜디오 Goyang Art Studio,
Goyang Korea

2011 <어린이의 친구-인형과 로봇 전 The Friends of
Children - Dolls and Robots>
국립현대미술관 어린이 미술관 National
Museum of Contemporary Art - Children's
Museum, Gwacheon Korea

2010 <회화의 힘 The Power of Painting> KT&G
상상마당 KT&G SangsangMadang,
Seoul Korea

2010 <Working Mamma Mia> 여성사전시관
Women's History Exhibition Hall,
Seoul Korea

2010 <마이즈루 국제예술제 Maizuru International
Art Festival> Gogo Gallery, Maizuru City
Japan

2010 <Changwon Asian Art Festival> 성산아트홀
Sungsan Arts Hall, Changwon Korea

2010 <Variable Faces 가변의 얼굴들> Gallery King,
Seoul Korea

2007 <Scope Miami Art Fair> December 5 – 9,
Miami FL USA

2007 <February 2 – 24, 2007> Gallery 2 and
Project Space, Chicago IL USA

2006 <International Assemblage Artists
Exhibition> Gallery 24, Berlin Germany

2006 <Birth of World> Caladan Gallery, Beverley
MA USA

2005 <Wrestling with the New Science> Around
the Coyote, Chicago IL USA

2002 <Art Bash> Gallery 2 and Project Space,
Chicago IL USA

Window Displays

2015 <독수리를 위한 맞춤복 The Custom Dress for

the Eagle> Trunk Gallery, Seoul Korea

2014 <암탉이 뱃속에 알을 낳는 새벽 The Dawn
 when a Hen Lays an Egg inside Her Belly>
 Trunk Gallery, Seoul Korea

2013 <날개를 위한 맞춤복 The Custome Dress for
 All the Wings> Corner Gallery, Seoul Korea

2011 <이상의 혼장례 The Wedding and Funeral of
 Yi Sang> 통의동 보안여관 Boan Inn,
 Seoul Korea

Collections

㈜코오롱, 논밭예술학교, (재)대화문화아카데미, Mario
Dell'Orto Milan Italy, Wood & Brick, 서울시립미술관

www.fijaelee.com

HEXA GON 한국현대미술선
Korean Contemporary Art Book

Hexagon Fine Art Collection